U0122452

中国画名家技法

新版

画山

·画云水·

海峡出版发行集团
THE STRAITS PUBLISHING & DISTRIBUTING GROUP
福建美术出版社
FUJIAN FINE ARTS PUBLISHING HOUSE

图书在版编目（CIP）数据

新版·曾刚画云水 / 曾刚著. -- 福州 ：福建美术
出版社，2016.4（2021.9 重印）
（中国画名家技法）
ISBN 978-7-5393-3410-3

Ⅰ. ①新… Ⅱ. ①曾… Ⅲ. ①山水画－国画技法
Ⅳ. ① J212.26

中国版本图书馆 CIP 数据核字（2016）第 077490 号

责任编辑：沈华琼 郑 婧
封面设计：陈 艳 李晓鹏
装帧设计：陈 菲

中国画名家技法——

新版·曾刚画云水

曾刚 著
出 版 人：郭 武
责任编辑：沈华琼
出版发行：福建美术出版社
社　　址：福州市东水路 76 号 16 层
邮　　编：350001
网　　址：http://www.fjmscbs.cn
服务热线：0591-87669853（发行部）　87533718（总编办）
经　　销：福建新华发行（集团）有限责任公司
印　　刷：福州万紫千红印刷有限公司
开　　本：889×1194mm　1/12
印　　张：4
版　　次：2016 年 4 月第 1 版第 1 次印刷
印　　次：2021 年 9 月第 1 版第 4 次印刷
书　　号：ISBN 978-7-5393-3410-3
定　　价：45.00 元

·概　述·

　　云水在中国山水画中起到举足轻重的作用。在中国传统山水画中，通常讲究的是计白当黑，他们往往在烘云的时候以留白的形式表现云，在画水时也以留白的形式，最多勾几根概念式的线条来表现水。彩墨山水画打破了这种陈规，特别是我，把云和水表现到极致。这里不能说传统山水画的表现形式陈旧，但对于新兴事物来说，彩墨山水画中这种云水的画法也是一种创新。

　　云和水在山水画中起到调节画面韵律和节奏的作用。一座高耸的山，如果没有云雾，则显得毫无生气；反之，山峰间云雾缭绕，则整个画面顿显神秘。这恐怕是中国画中常说的"藏"吧。

　　彩墨山水画中的水也是值得称道。水有静止、流动、咆哮、奔腾，还有涓涓细流、飞流直下等多种形式。中国有许多名胜景点，如以咆哮怒吼、舍我其谁的气势而出名的黄河壶口瀑布，以色彩亮丽而富有神秘感的四川九寨沟的水，以雄伟秀丽而著称的黄果树瀑布，画时要研究各种不同姿态的水，把特点和精神画出来。当它激流而下遇到阻力时会绕道而行，不争锋；静止时能环山石形成美丽的涟漪，石头丢进水里会产生波纹，怒吼时有摧毁一切的力量。所以我们平常要多观察水流，领悟画水的基本常识。在这里，为了让初学者能够更直观地学习到彩墨山水画云水的画法，我专门录制了三集作画视频，分别以山石、树木、云水为主题，大家可以结合画册和视频全方位地学习，相信能够达到事半功倍的效果。

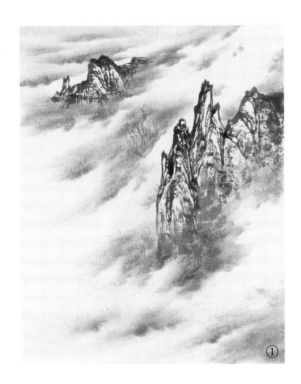

①

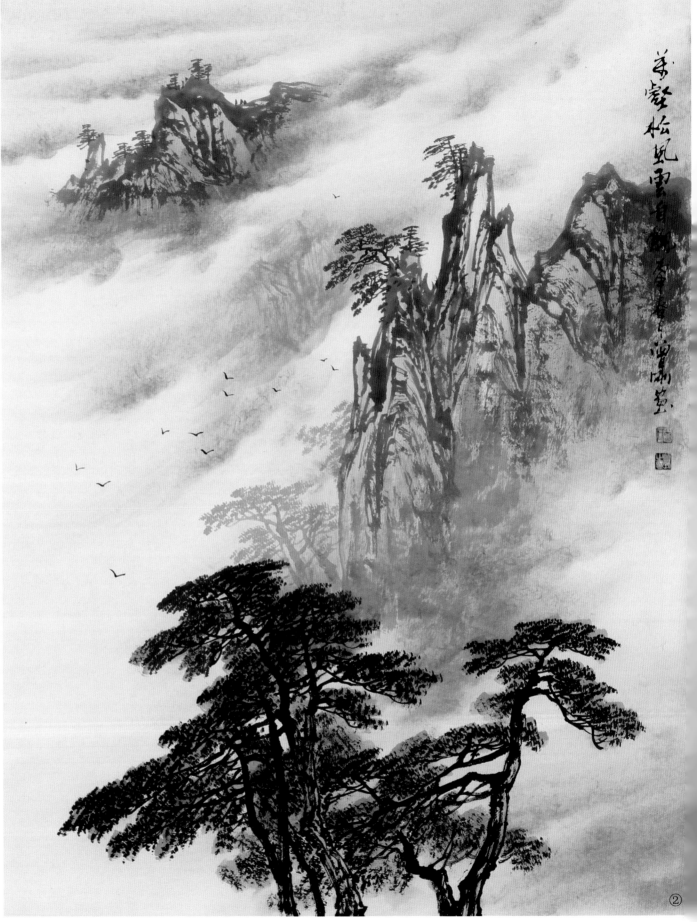

②

步骤一：这是以云为主的构图，画时先把山画出，注意山石的大小比例，不可画成雷同，这样画云时才能把云气画得更自然，烘云时要使画面通气，不可人为地把云气断掉。

步骤二：在画面的下半部安排几棵错落有致的松树，后面的几棵稍淡些，这样就可以自然地把整个画面连接。在山间流云处添画几只飞鸟，增强画面的动感，形成一幅完整的构图。

万壑松风云自飘　48cm×60cm

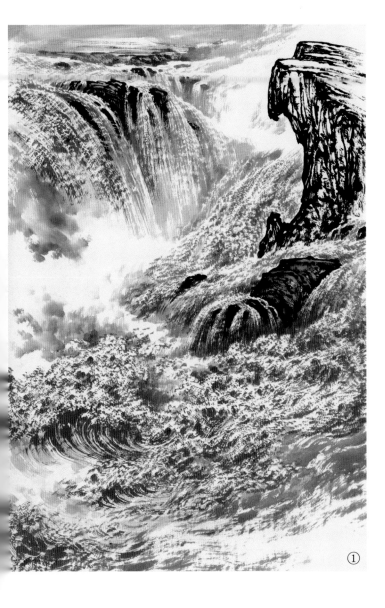

①

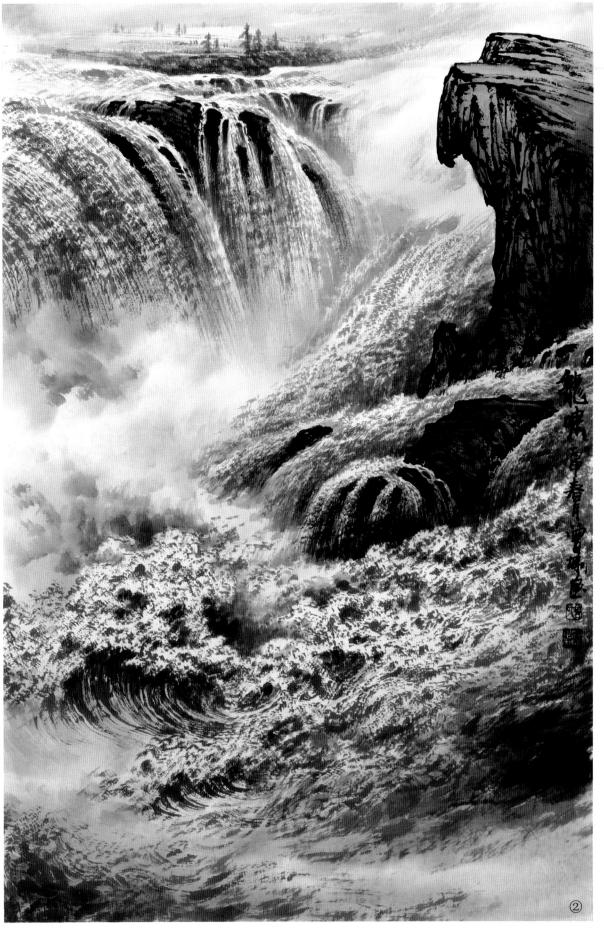

②

步骤一：《龙啸》是我的代表作，取材于黄河壶口瀑布，这个地方四面来水，最后汇集到壶口很小的一个瀑布口，突然奔流而下，那种气势磅礴的感觉，不到壶口是难以感受到的，无法用语言表达，我曾经在这里整整观察了三天，研究瀑布冲下所产生的变化。

步骤二：画《龙啸》和瀑布的手法是完全不同的，画时，手的抖动是强烈的，为了表达它狂泻而下的感觉，流水冲到下面撞击到两边的山石所产生的回头浪和前面的流水迎面相撞，从而形成了涌动感，用揉动加抖动的笔法来表现。为了让更多彩墨爱好者掌握这种技法，我特意录制了《龙啸》的画法视频。

龙 啸 60cm×96cm

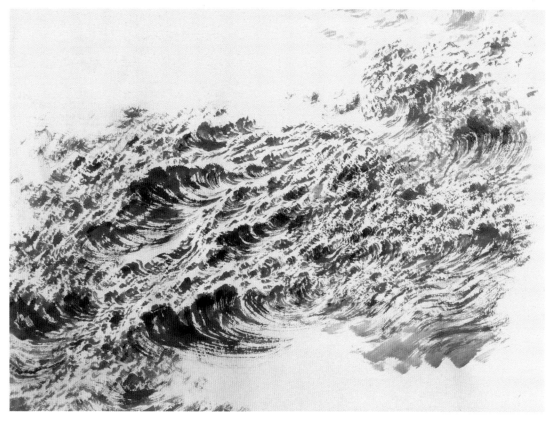

这张是表现没有任何石头相衬的浪花，不注意容易画得死板，画时用石獾笔调好画水的色调，以侧锋拖出浪花感，浪与浪之间要有衔接，该留白处一定要留白。

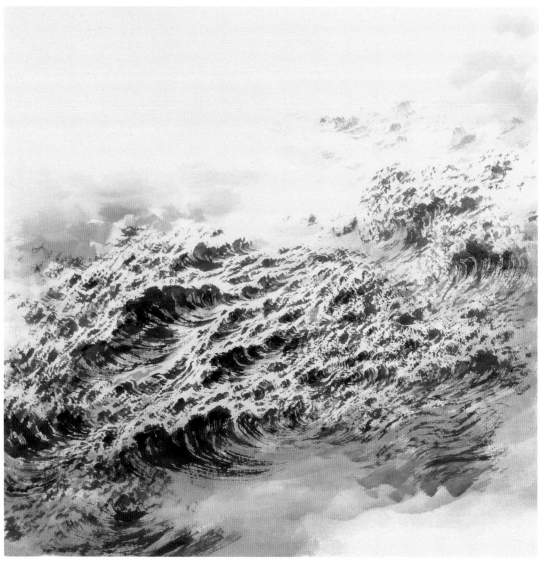

通过烘染，将边缘处染深，逐渐过渡到精彩部分，使浪花更加突出，用许多不同的浪花衬出一浪推一浪的感觉，画出浪花的变化。

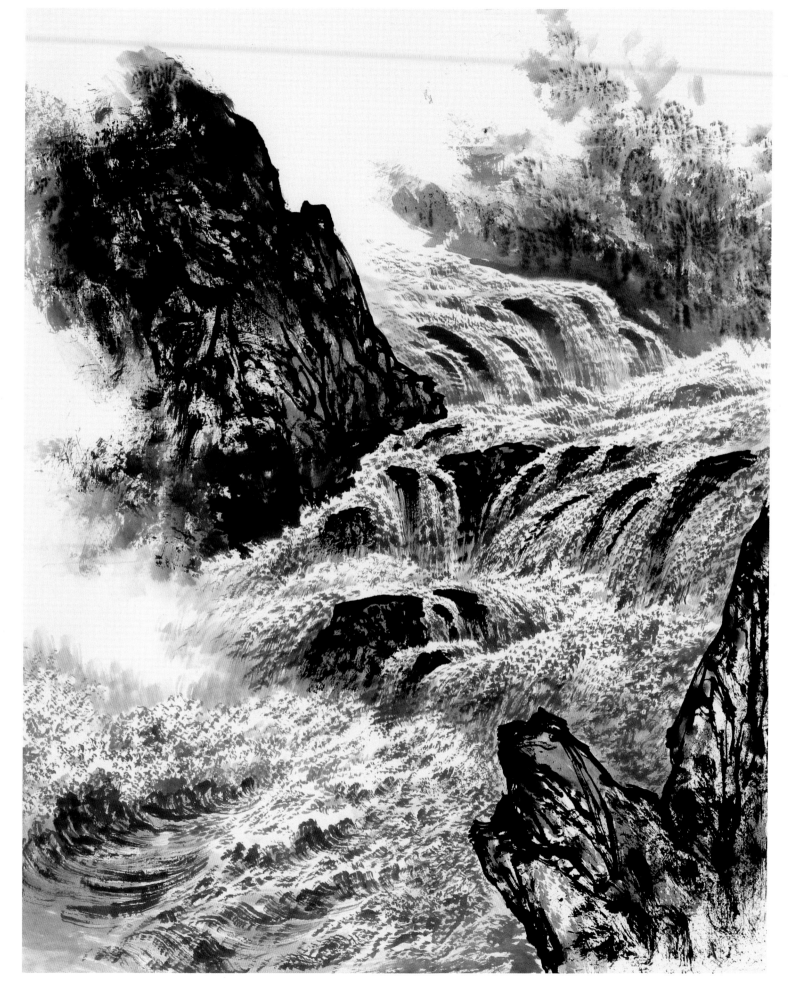

瀑布从高山上奔流而下，画时注意瀑布的流向，行笔要顺着流向用颤笔的形式把瀑布抖出来，表现出水从两山之间奔流而下的感觉。水的转折很重要，画出水中大小不一，有变化的布石，边缘不要画得太光滑，要表现出水冲在上面的感觉。

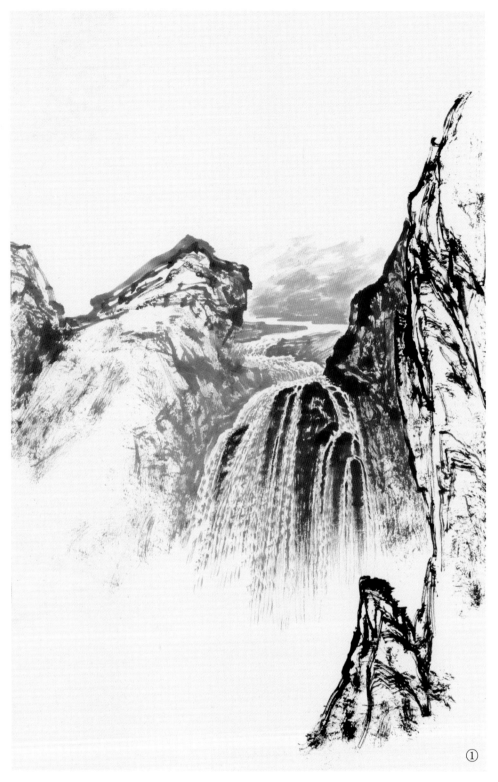

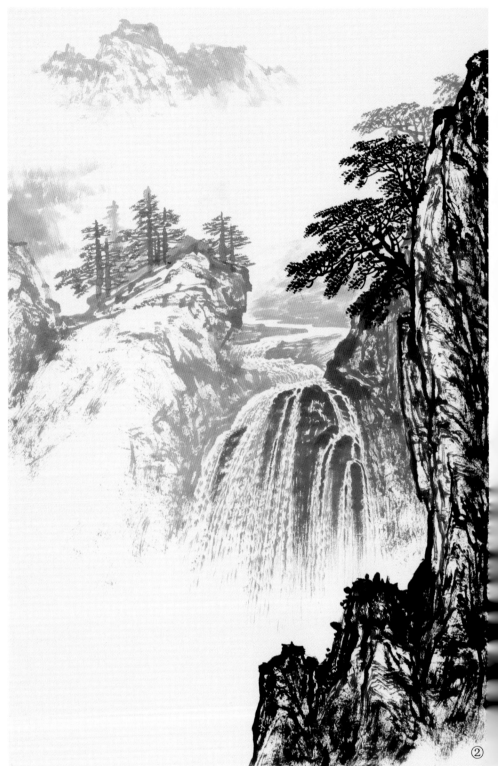

步骤一：用几根简练的线条表现出前面的山石骨架，中墨接画后面的山石以衬托前景，大小不一的石头衬瀑布。调紫灰色将笔压扁用颤笔式抖出瀑布，画出水的流动感。

步骤二：墨稿完成后，用小狼毫笔蘸较深的墨画出前面山石悬崖上的松树，要有虚实层次变化。远处用淡墨添画一组杉树，留出云的位置，以便在烘云时有足够的空间表现。

步骤三：烘染水时不能盲目地染，水的上部要留白，下部要和云融为一体，这样才能协调画面。

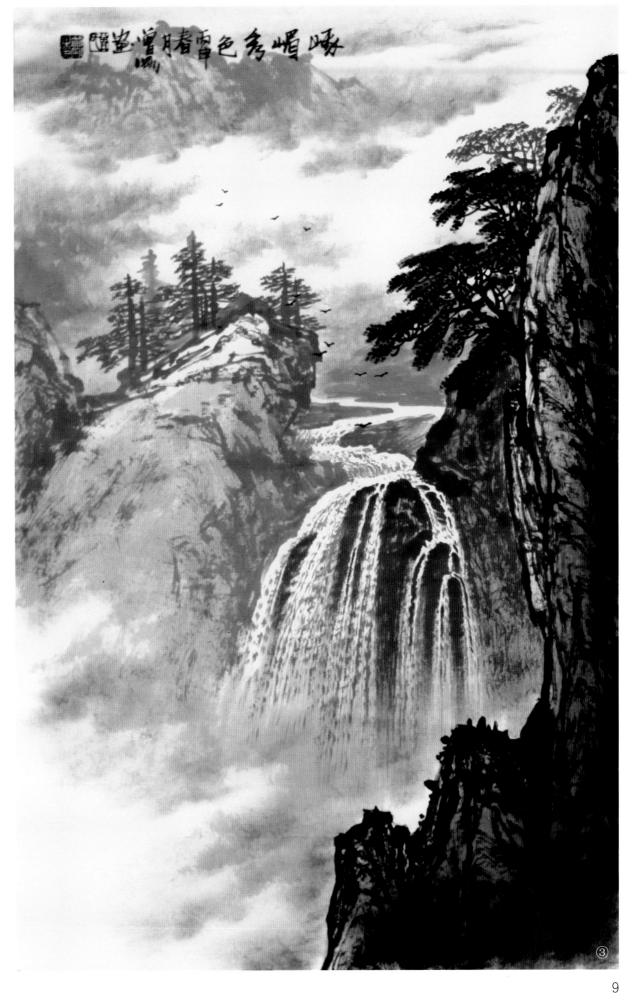

峨眉秀色　45cm×68cm

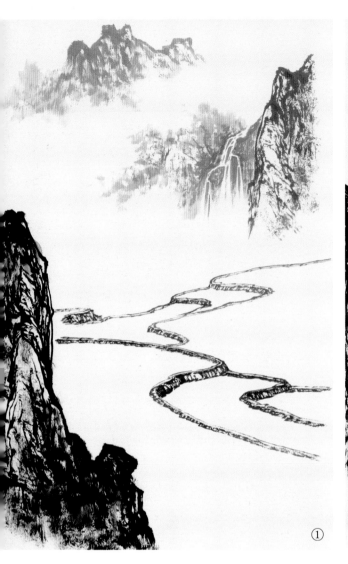
①

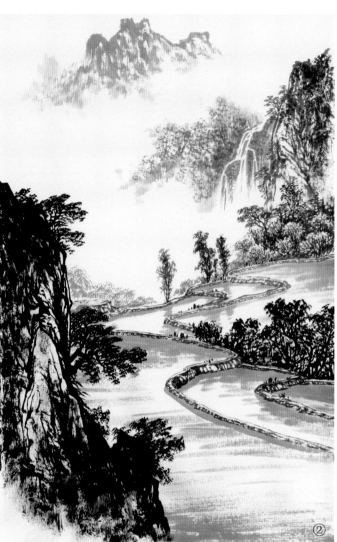
②

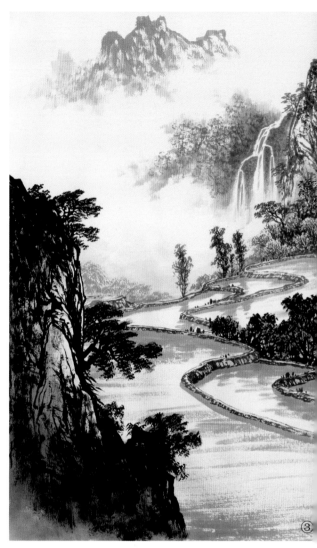
③

步骤一：这是表现梯田的一种画法，也是水的另一种表现形式，用小狼毫笔蘸墨加少许硃磦画田埂，画时要用舒展的线条表现田埂的阴阳面，不要画成一样大小，要有变化。

步骤二：要让水显得平静，倒影的表现手法很重要，用羊毫笔调紫灰色画田埂的倒影，接画几棵较高的树把倒影拉长，用较干的笔毫画出水面波光粼粼的感觉。

步骤三：用干染式把树及山石渲染一遍，用点染式染前面较深的树，树缝处应留出透气感。干染远处瀑布边上的山石时防止颜色侵进瀑布。

步骤四：开始烘染，用我特制的烘云笔调出和远山相近的色调，染云时注意云气的变化、山的关系和色调的衔接。

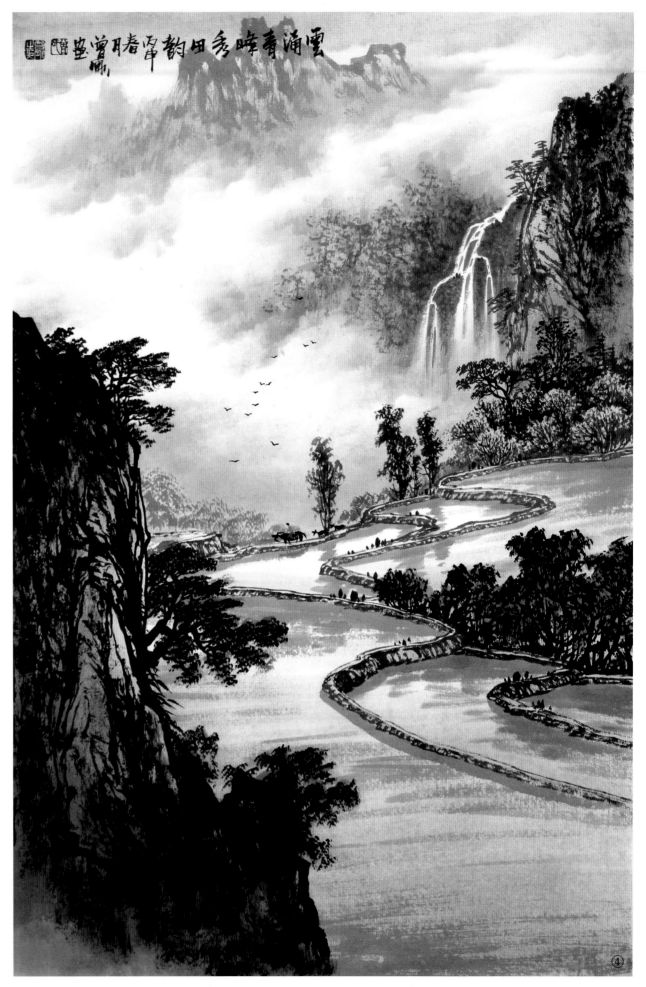

云涌清风秀田韵　45cm×68cm

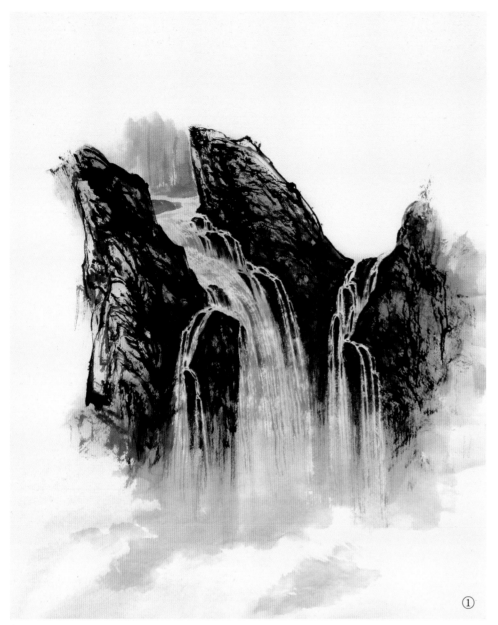 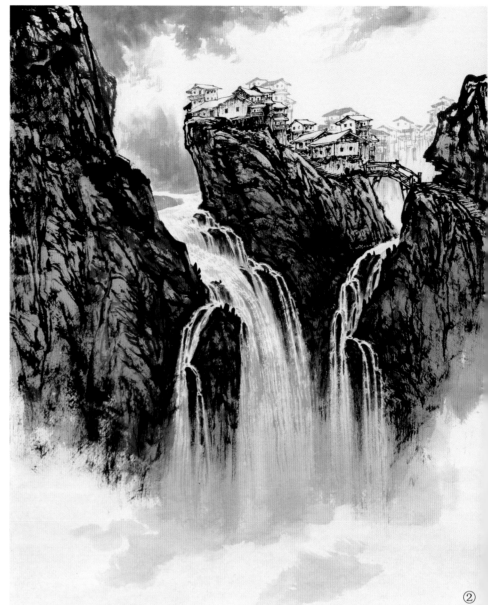

　　步骤一：用石獾笔蘸焦墨画大小不同的山石，画时笔锋要不停地转动，根据不同的线条力度转出需要的角度，用局部的笔毫画出细而挺拔的线条。画山石时要留出瀑布的位置，瀑布中的石块要有变化，同时留出一定的空白，用颤笔式来画瀑布，才显出水的动感。

　　步骤二：视画面需要，把山石的形状处理好，左边的山石让它直接冲出画面，右边的山石中间加画一条小径、一座小桥，中间的山头画许多房屋，使整个画面宏大，增加神秘感。

　　步骤三：通过烘染，协调整个画面。将两边的山石染深，这样才能把瀑布衬的更亮，画面的下半部才显得较空，用石獾笔蘸焦墨画几丛松树，使整个画面更完整。

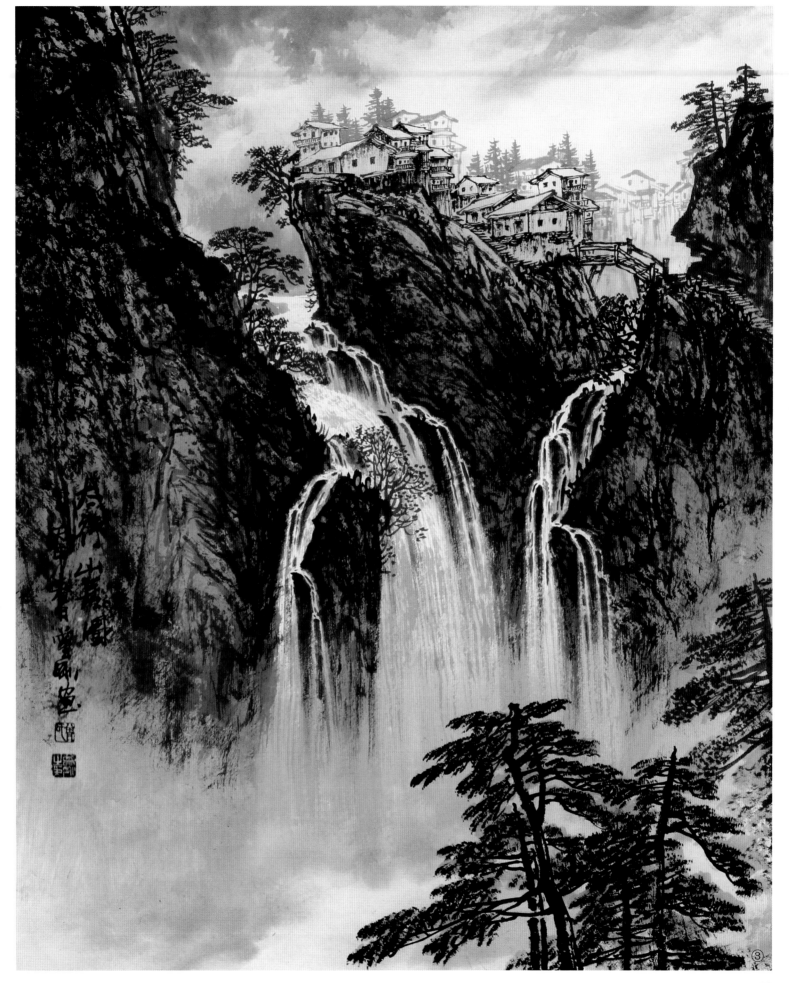

太行山居图　48cm×60cm

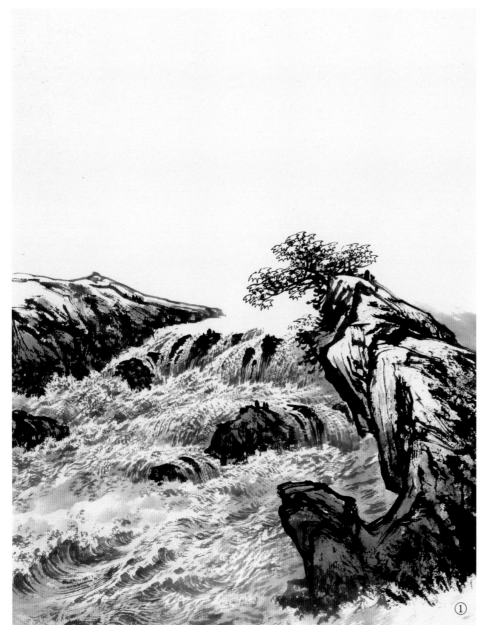

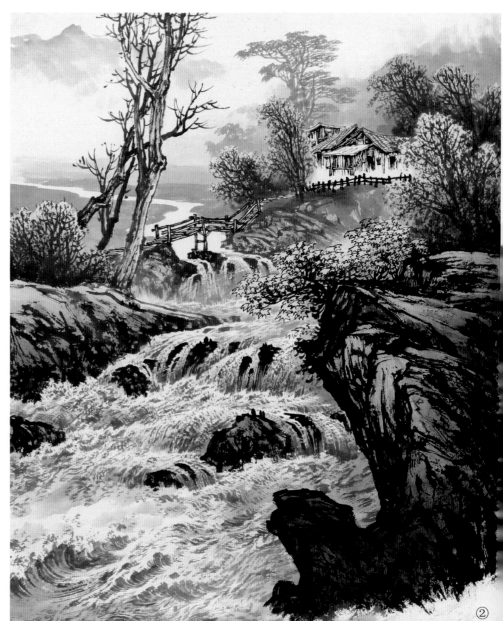

步骤一：这是上课时教学员怎样画水，画水前山石的位置比例很重要，画面没有一块山石是雷同的，要考虑水冲在上面产生的变化。画水时用石獾笔调出紫灰色，将笔压扁后用颤笔式抖出水的层次来，浪花间的衔接要自然的。

步骤二：根据构图将画面往后推，左上角加画一棵高树，与右下角的山石呼应，一条小路与桥连接，将视线吸引到中心点，小狼毫笔勾画房屋结构，将后面溪流延伸至远处，使整个场面显得宽阔。

步骤三：通过烘染，用太青蓝加胭脂、藤黄、少许三绿调成较深的紫灰色染山石下半部，亮绿色往上过渡，留出山石的高光部，瀑布就更显现了。最后染水，注意层次、深浅变化。用绿色将两岸染好突出远处溪流的流水，水分不宜多，不可将色染进水里。

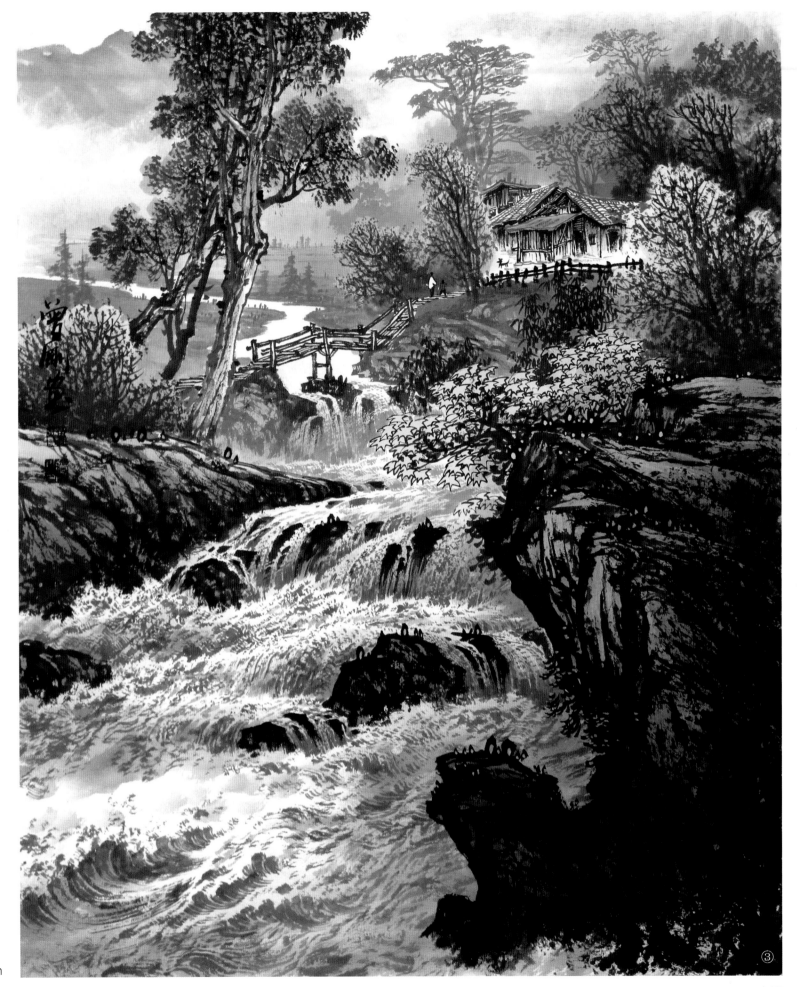

归　48cm×60cm

①

②

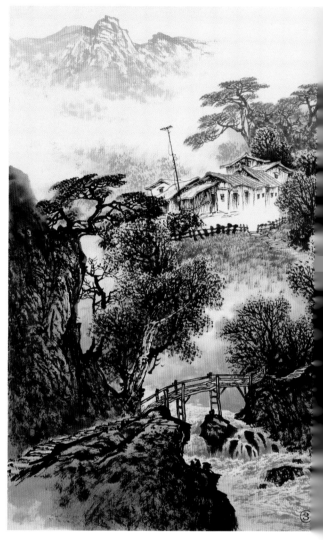

③

步骤一：这是去年在我彩墨山水画研修班上给学员画的一幅由各种点景组成的半成品，其中有房屋、桥梁、小径、栅栏等以点景为主的构图，画时选择有弹性的小狼毫笔勾线，行笔不宜太飘，线条要稳健、有力。

步骤二：根据画面需要，有桥必有路，衔接桥两头的路，延伸至远处，用隐藏式画路及房屋，中国画最忌讳将所有的东西都画得很显露，通过树的变化更好地突显房屋。

步骤三：各种树木画完后开始干染，要区别每棵树的颜色，上色前仔细观察再调色，由树的底部逐渐往上过渡，颜色之间要自然地融合，做到胸中有数。

步骤四：这张画在烘染云气时不宜过于清晰，调色要观察烘染物体的色调，如远山是暖色调，就要调成和远山接近的色调，树是冷色调，染的色也相同。

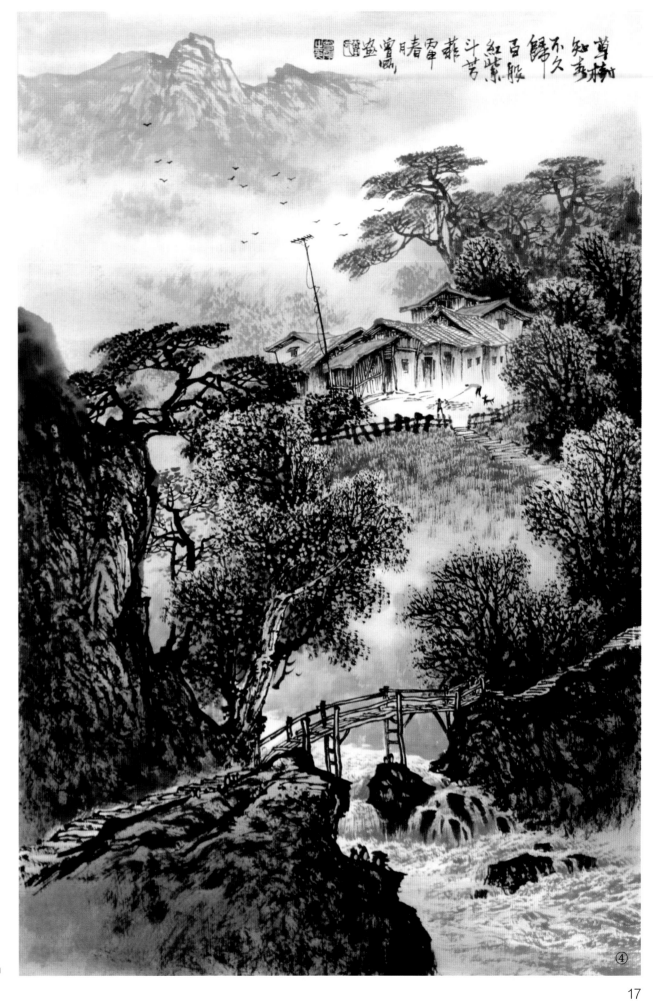

草树知春不久归　45cm×68cm

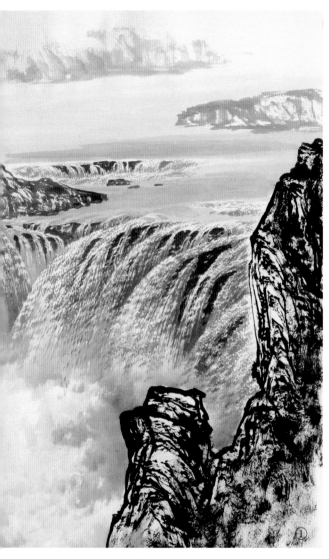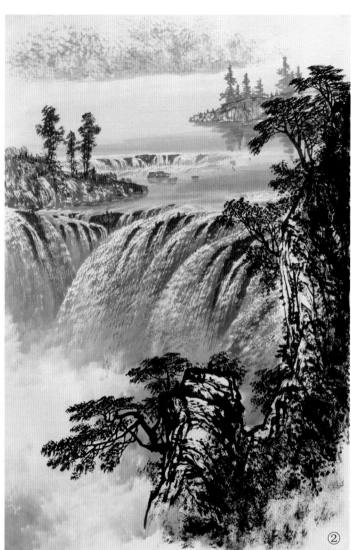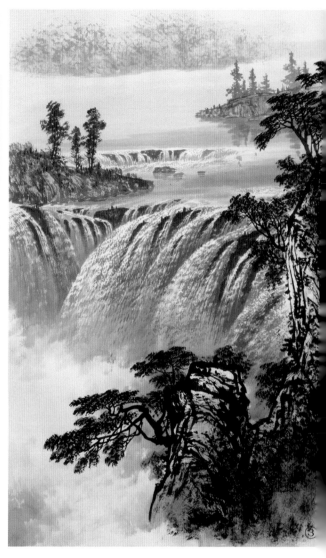

步骤一：这张画上部是平静的湖面，下部是飞流的瀑布，画时注意瀑布和湖面的衔接，为了更好突出视觉效果，安排几处有落差的流水过渡，使画面更加自然。

步骤二：根据画面需要添加不同的树木，在前面山石处加画一棵横向出枝的松树，与瀑布的流势产生变化。在瀑布和水平面的衔接处画些遮挡的树，由于湖面是平静的，可以表现出树木的倒影，让远处的水像镜子一样清澈。

步骤三：用干染式烘染树木及山石，染树时要留白，让人感觉透气。用较有吸水性的烘云笔将瀑布的底部统染，瀑布顶部要留白，才能表现出立体感。

步骤四：通过烘染使整个画面更加协调，烘染的颜色要与物体色调接近，局部可以适当地添些小树，最远处的几棵树，倒影若隐若现，活跃了整个画面。

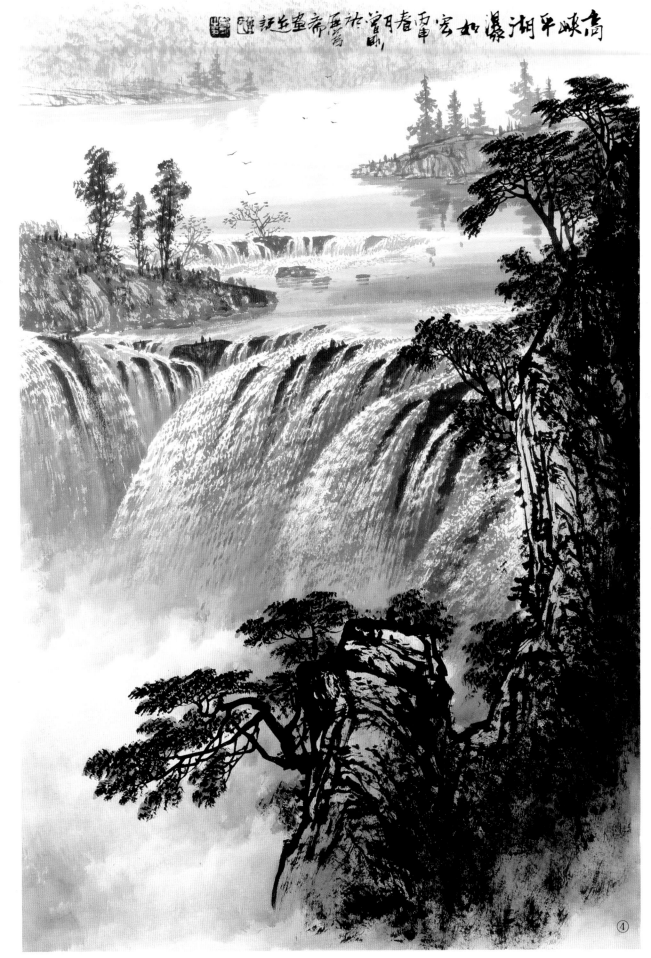

高峡平湖瀑如云　　45cm×68cm

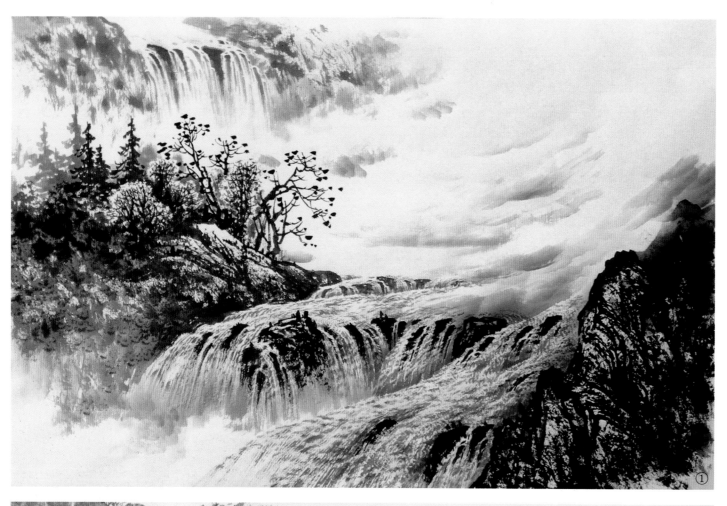

步骤一：先在心中大概定位水的流势，画时用石獾笔调出水的颜色，用太青蓝加胭脂、三绿、藤黄调出蓝灰色，以颤笔式画水，注意水的层次及流向，画时手要抖动，表现出水流动的感觉。

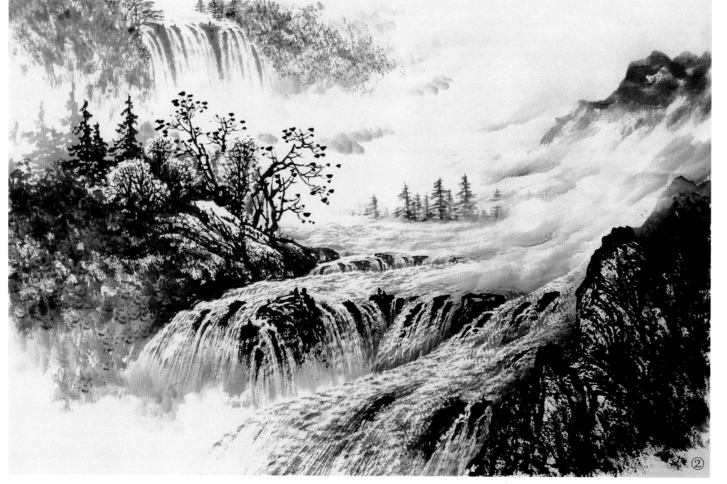

步骤二：水画出后，先观察整体画面留出云的位置，远处的山石用石獾笔蘸较淡的墨色加三绿画出山形，稍干后用散笔点出植被，瀑布尽头画些杉树，增强画面的层次感。

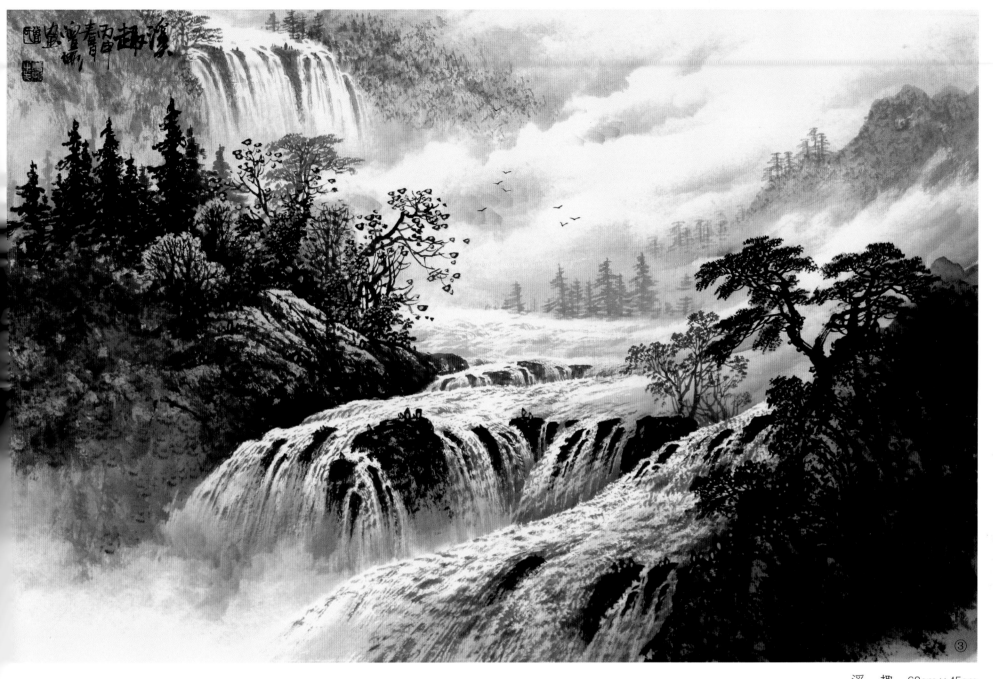

溪 趣 68cm×45cm

步骤三：待画面干透后，再补允不足之处，如再添加些有浓淡变化的树木，使画面更加生动、丰富。

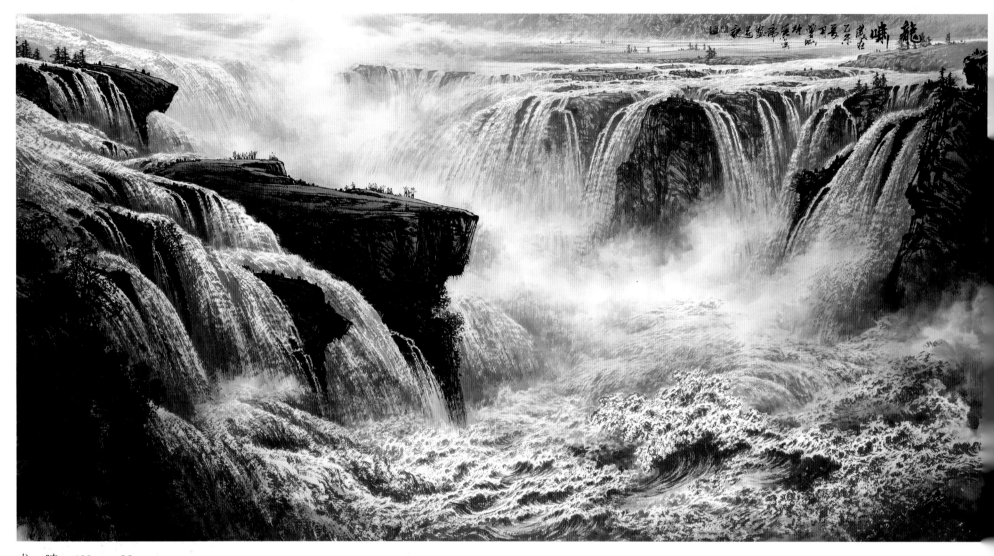

龙　啸　180cm×96cm

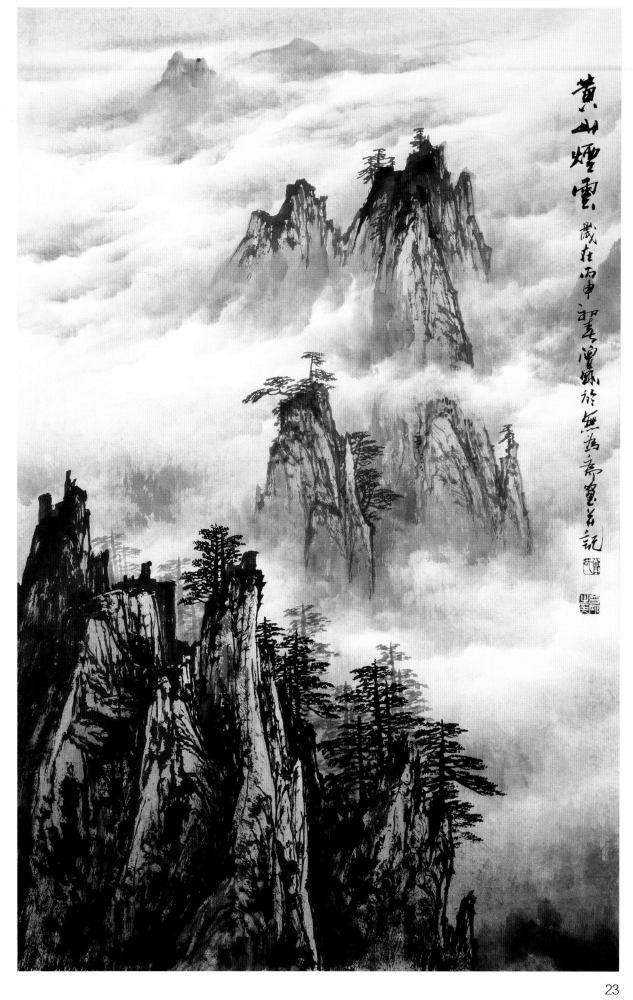

黄山烟云　60cm×96cm

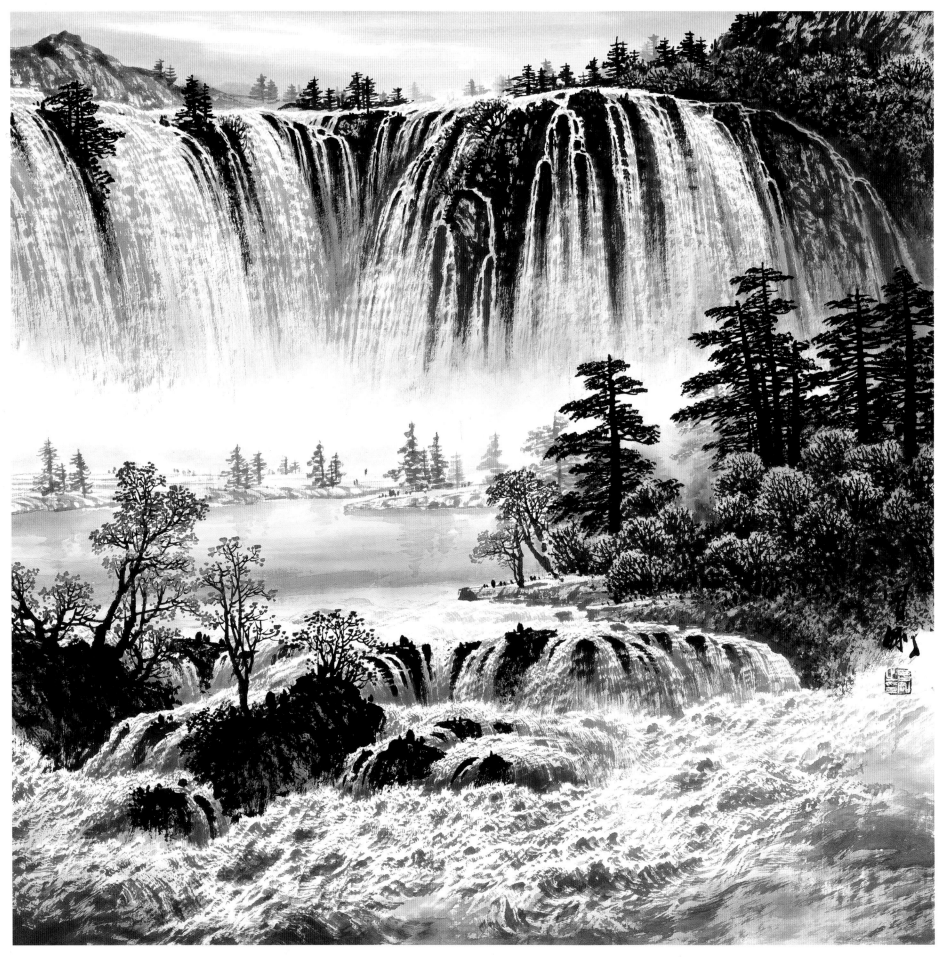

九寨飞瀑　68cm×68cm

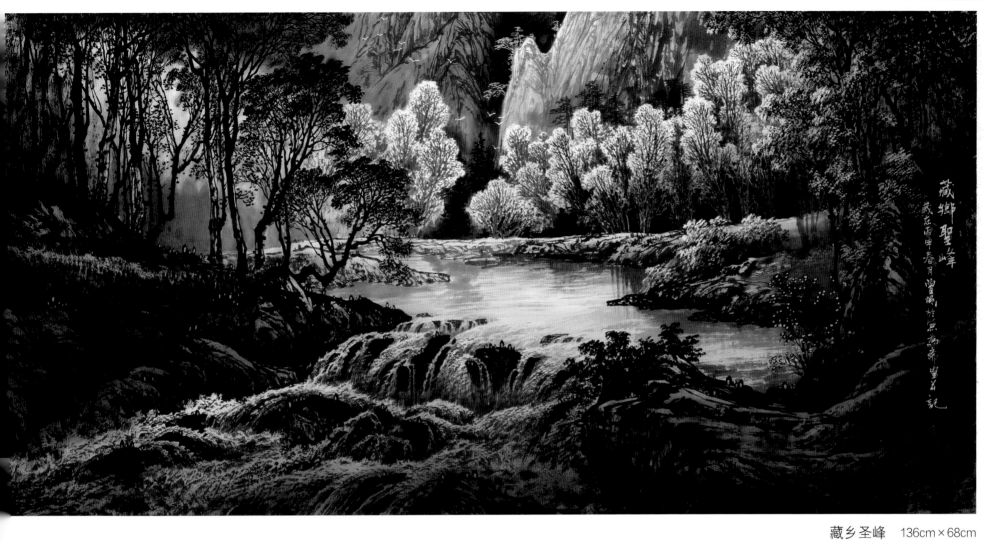

藏乡圣峰　136cm×68cm

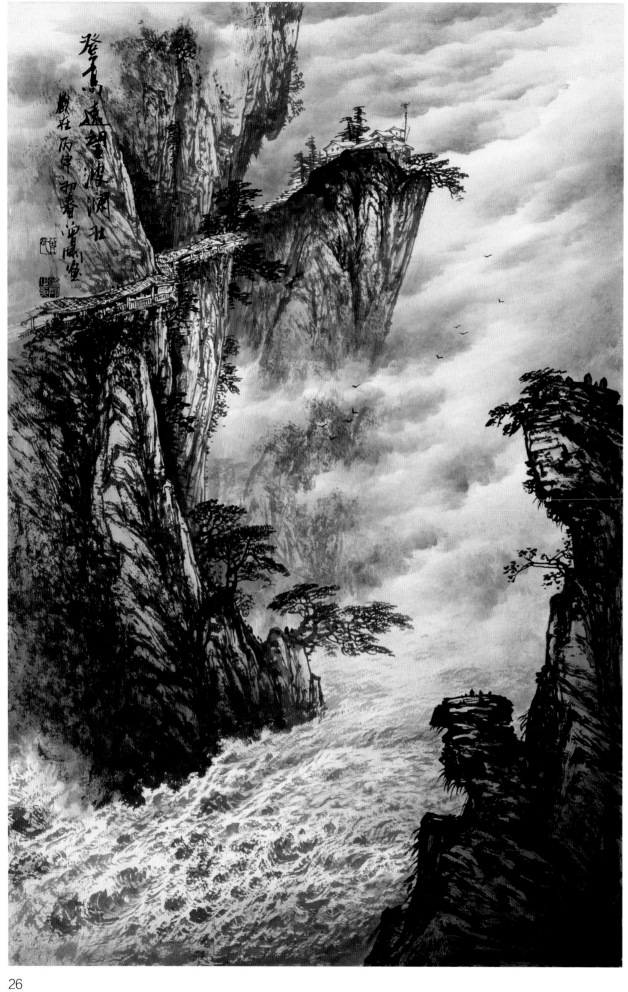

登高远望波澜壮　45cm×68cm

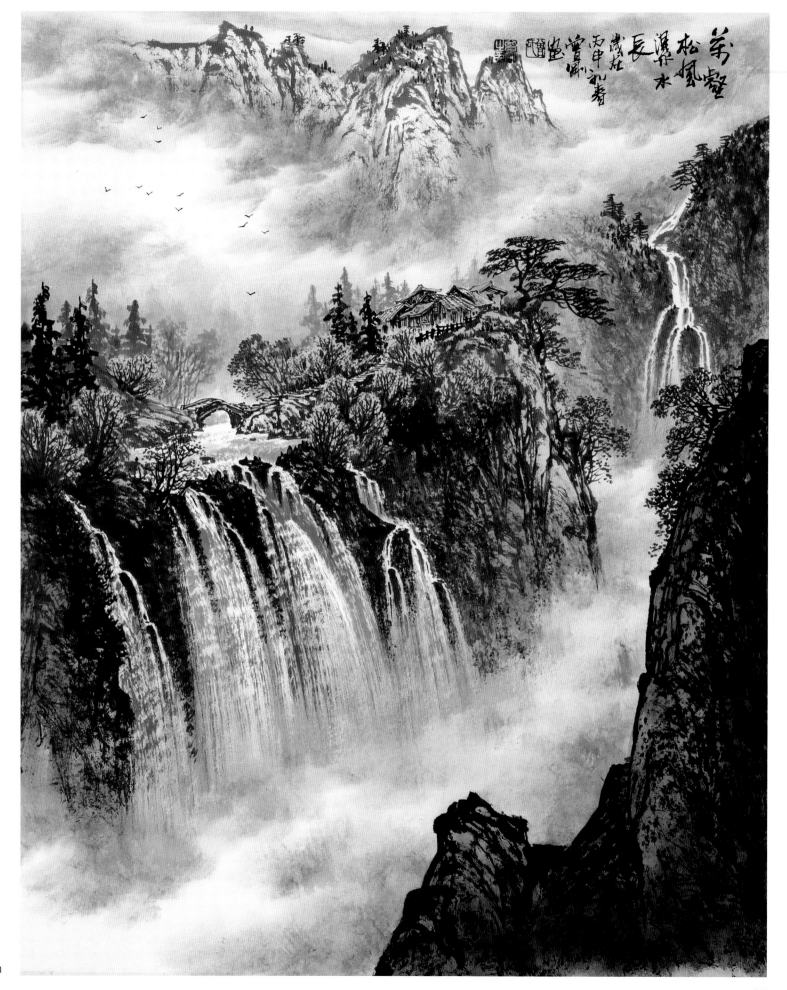

万壑松风瀑水长　　45cm×68cm

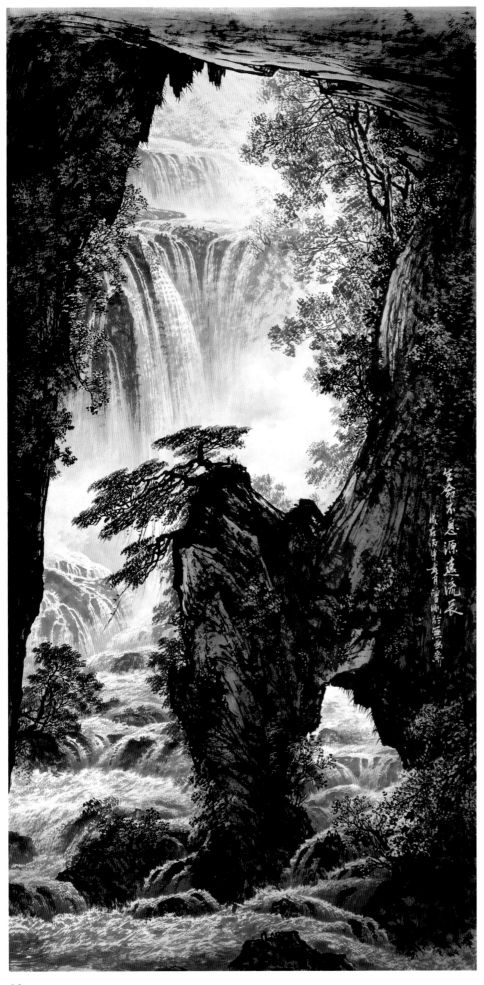

生命不息　68cm×136cm

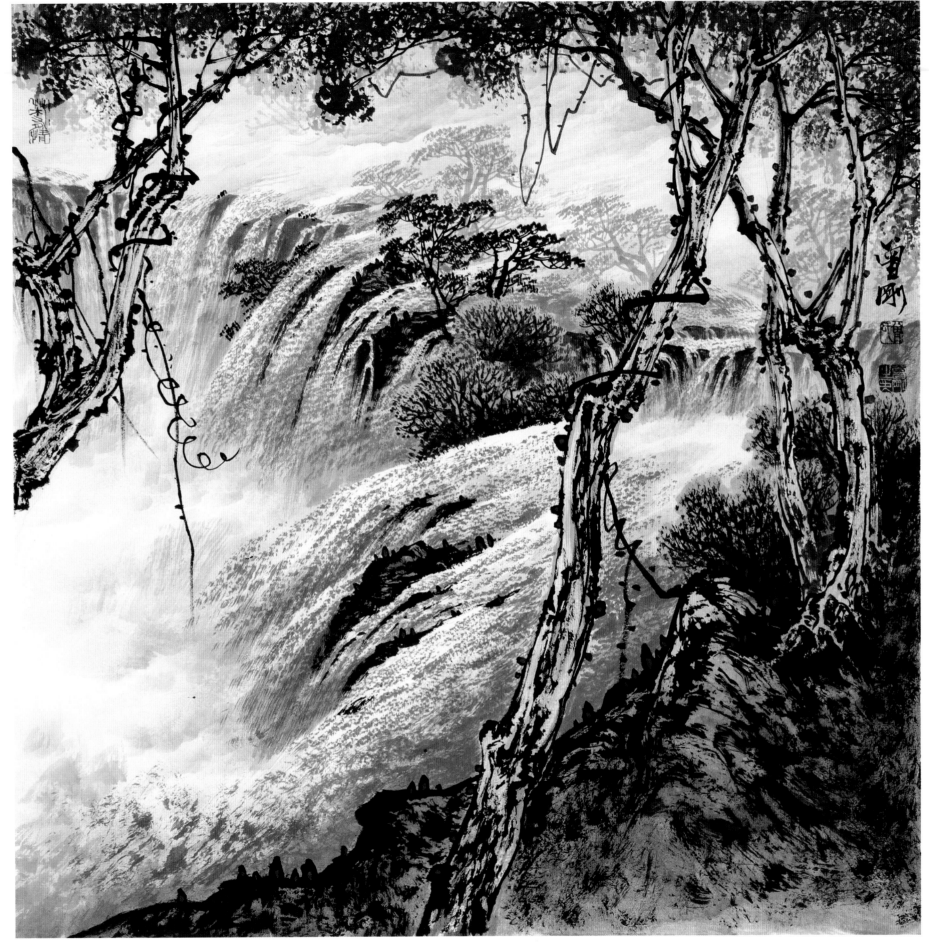

九龙瀑飞秋色艳　50cm×50cm

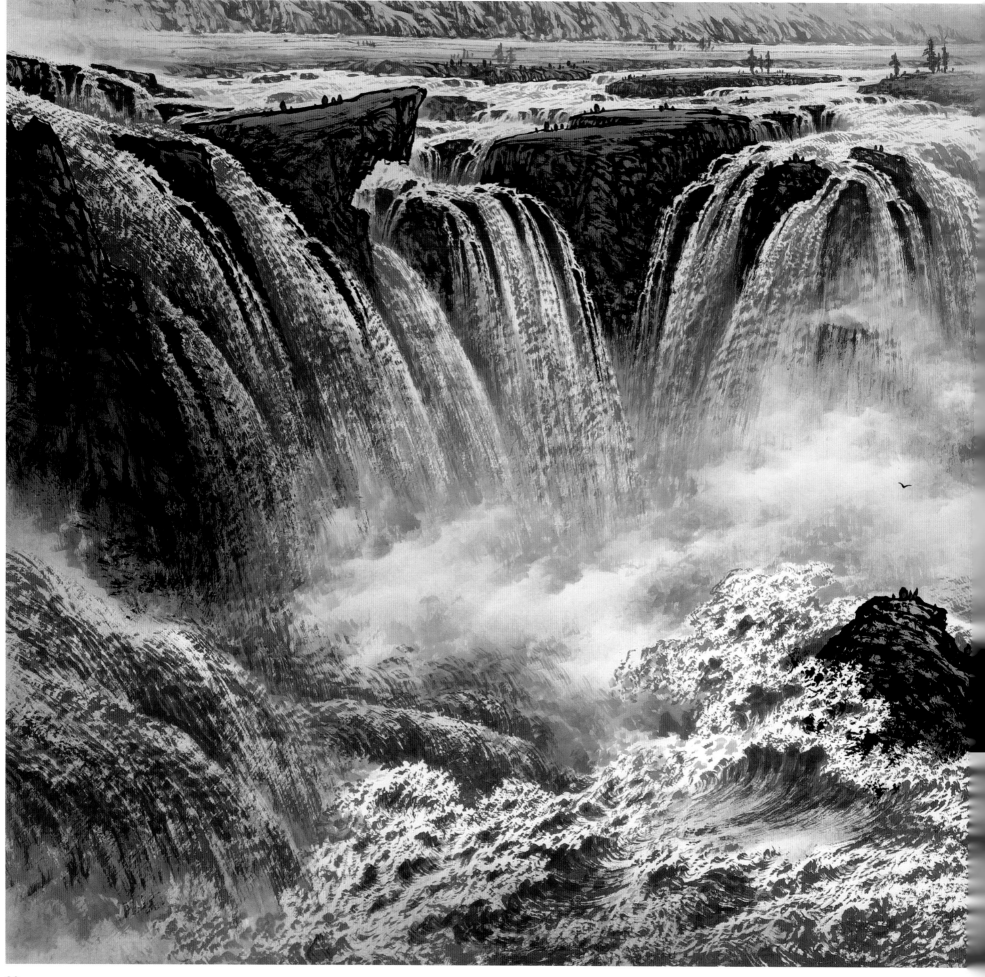

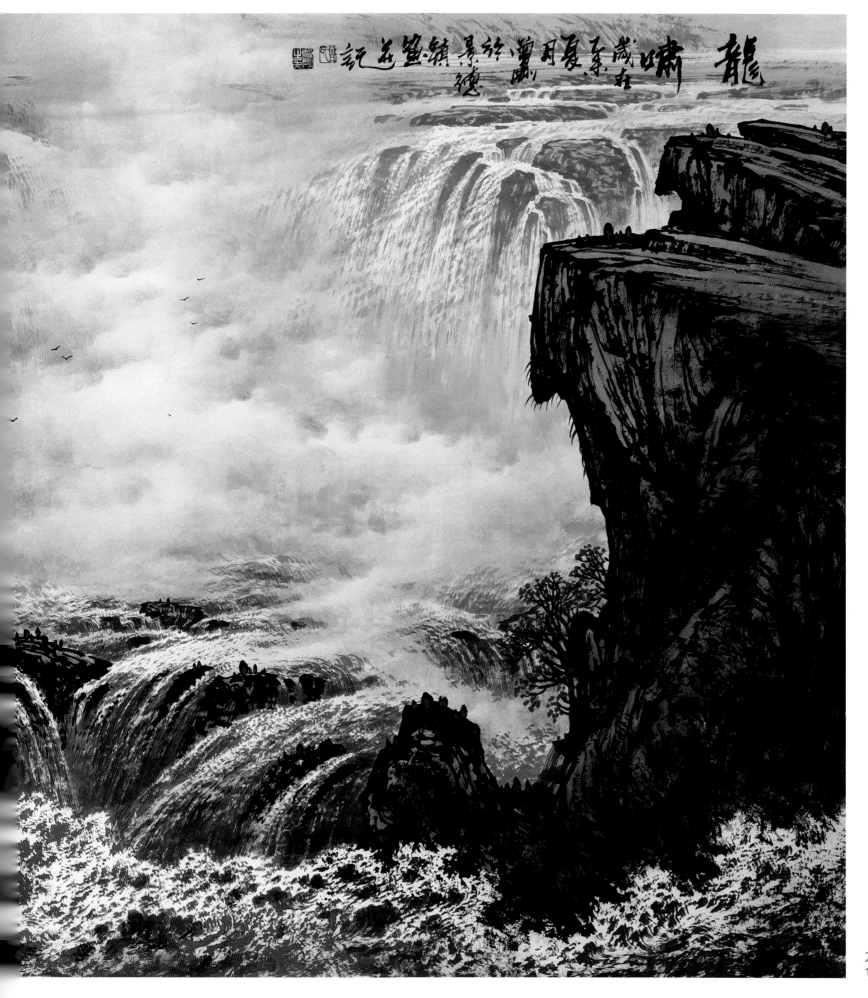

龙 啸
180cm×96cm

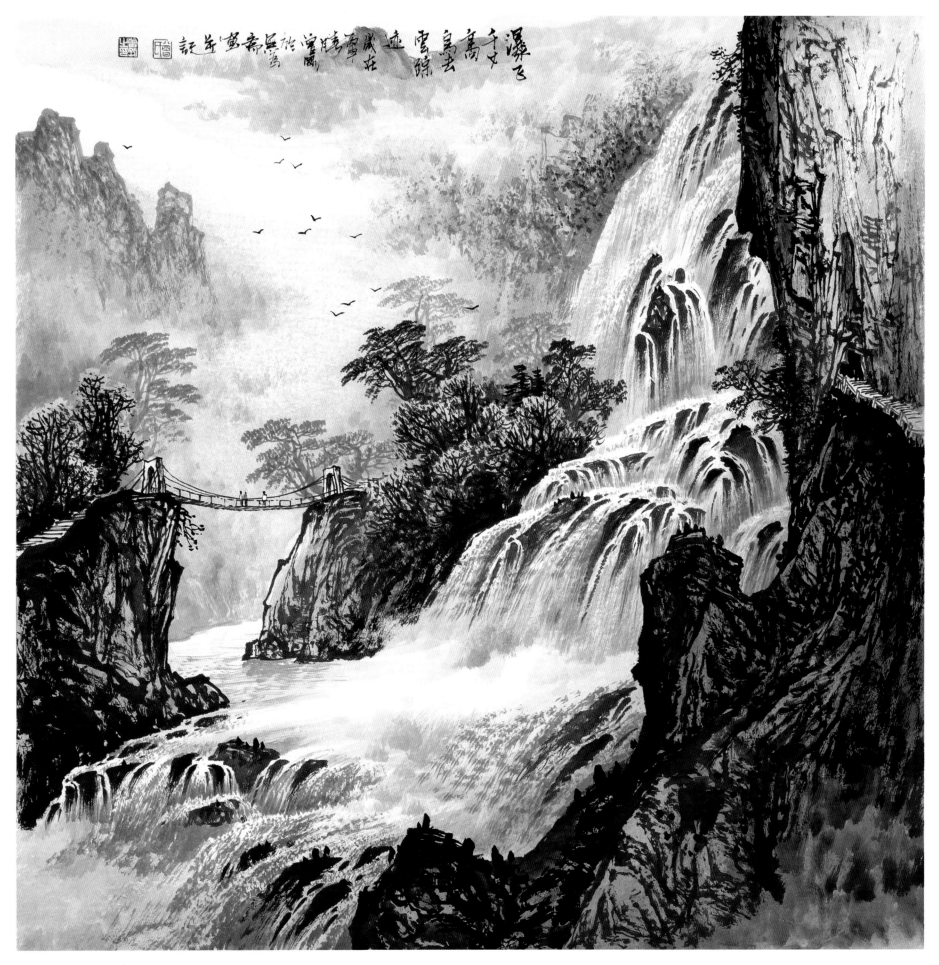

瀑飞千丈高　50cm×50cm

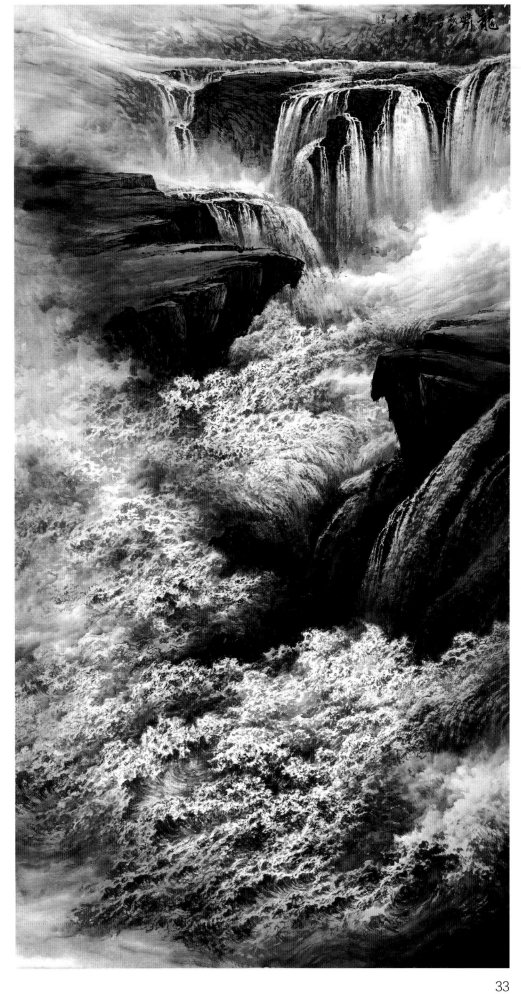

龙　啸　96cm×180cm

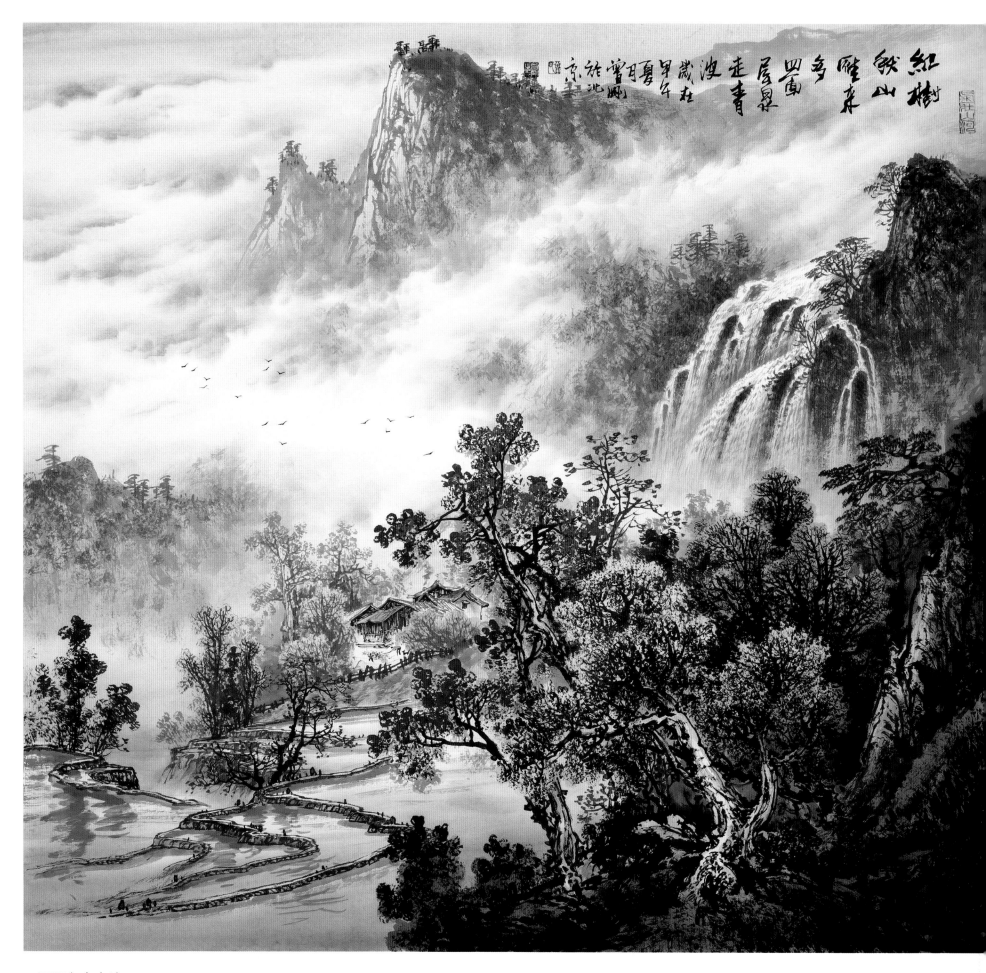

红树秋山雁来多，四面层泉走青泉。岁在甲午夏月宝华山人於京作

四面层泉走青波　68cm×68cm

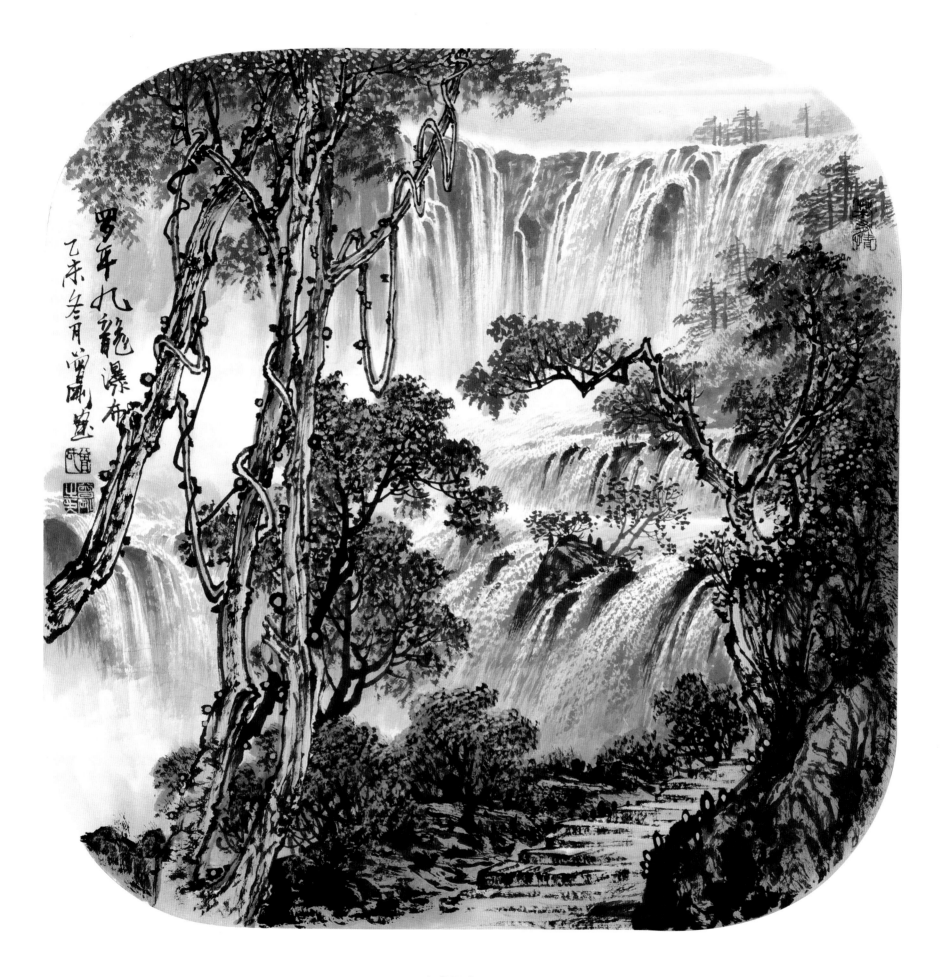

罗平九龙瀑布　45cm×45cm

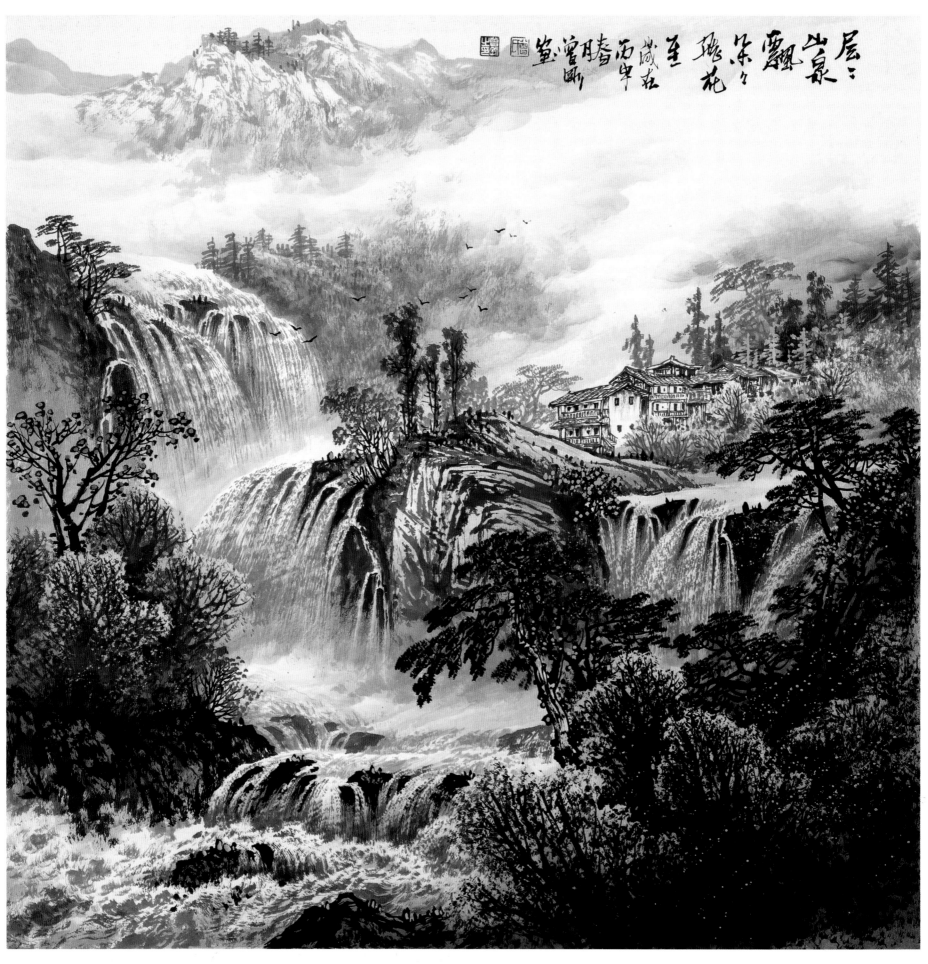

层层山泉飘　50cm×50cm

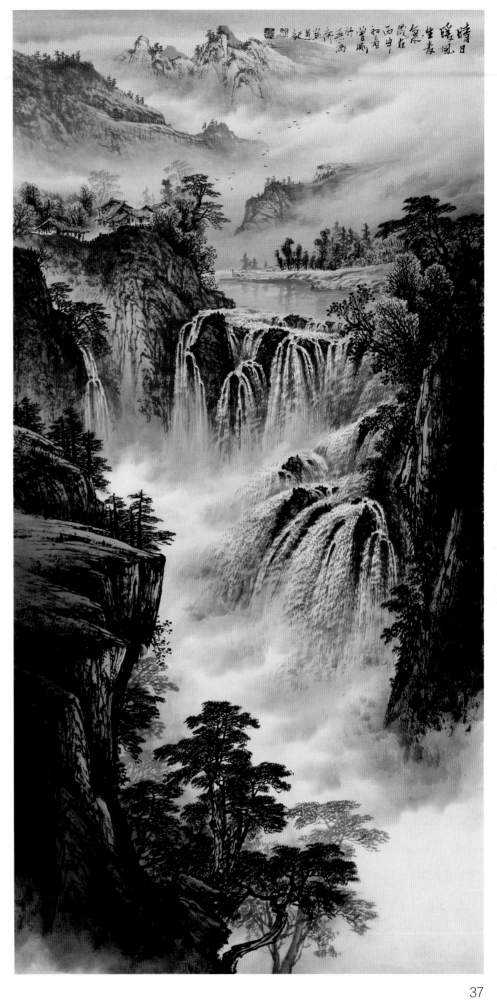

晴日暖风生麦气　　68cm×136cm

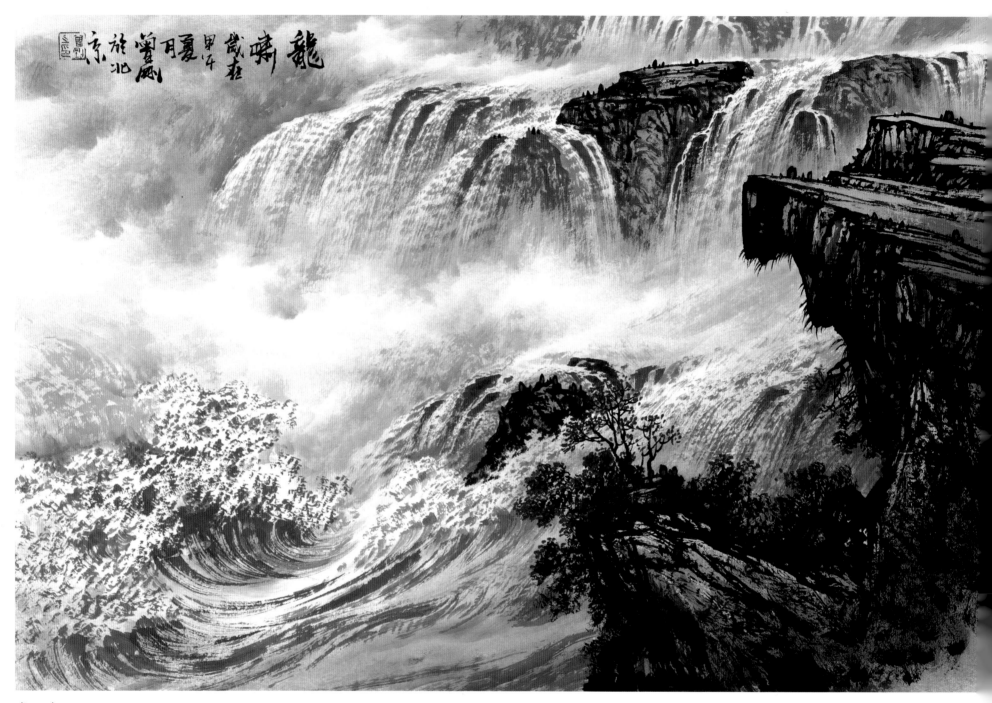

龙　啸　68cm×45cm

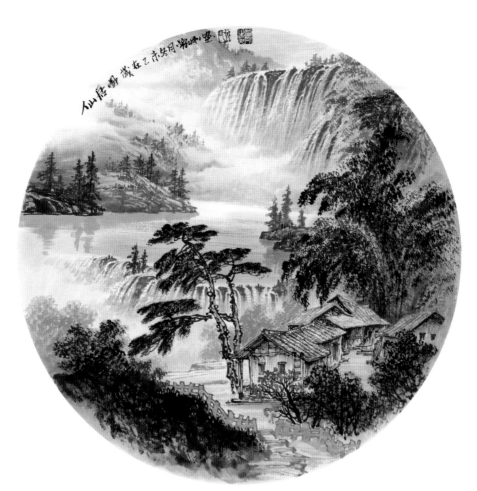

仙居图　45cm×45cm

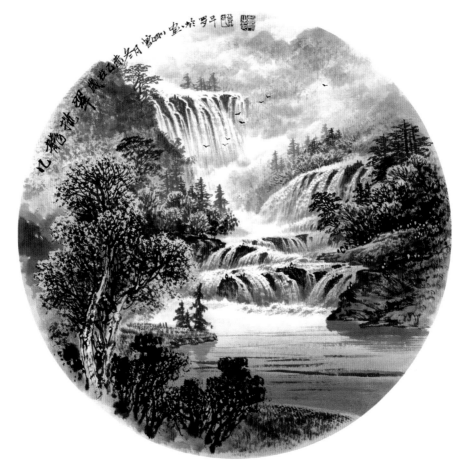

九龙揽翠　45cm×45cm

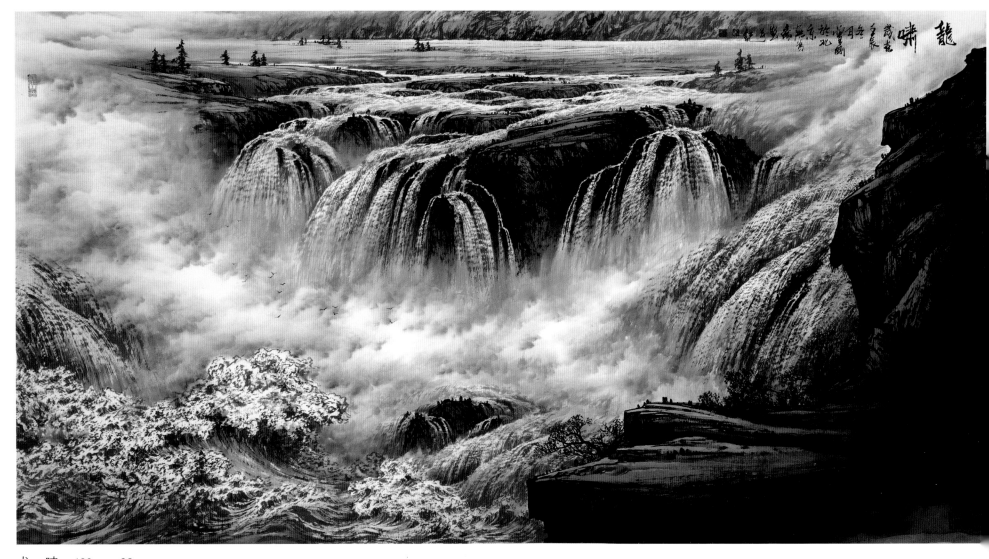

龙　啸　180cm×96cm

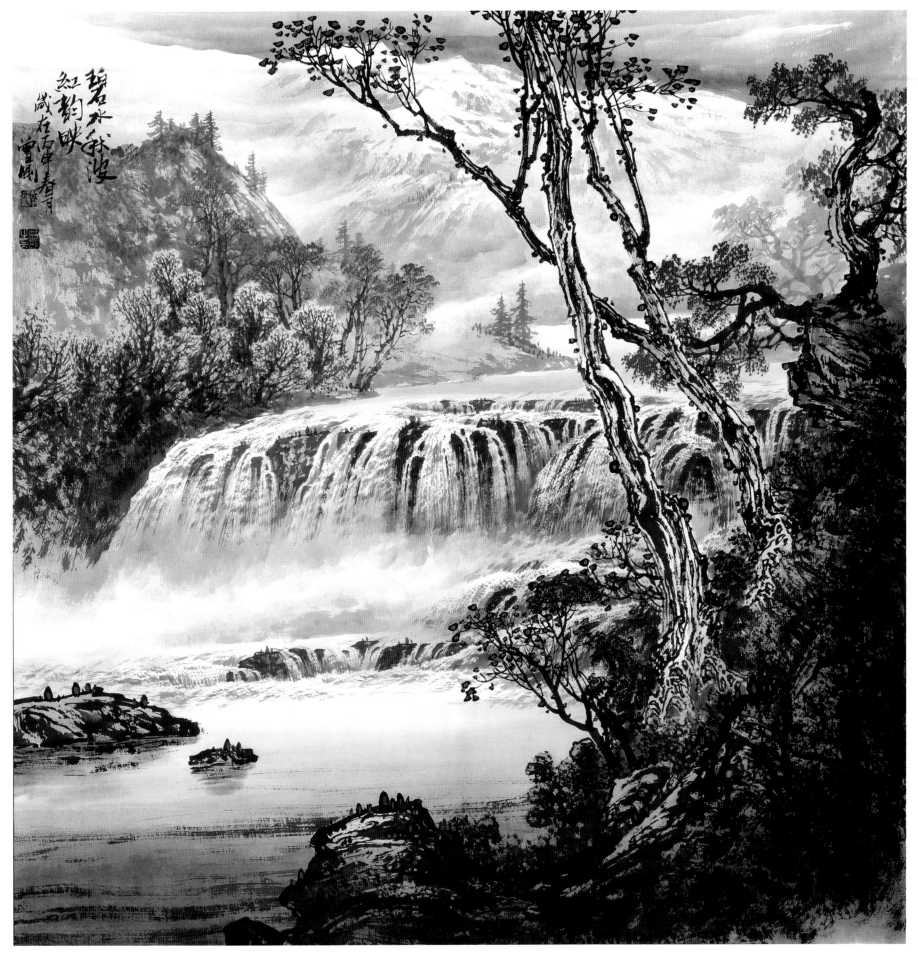

碧水秋波红韵映　68cm×68cm

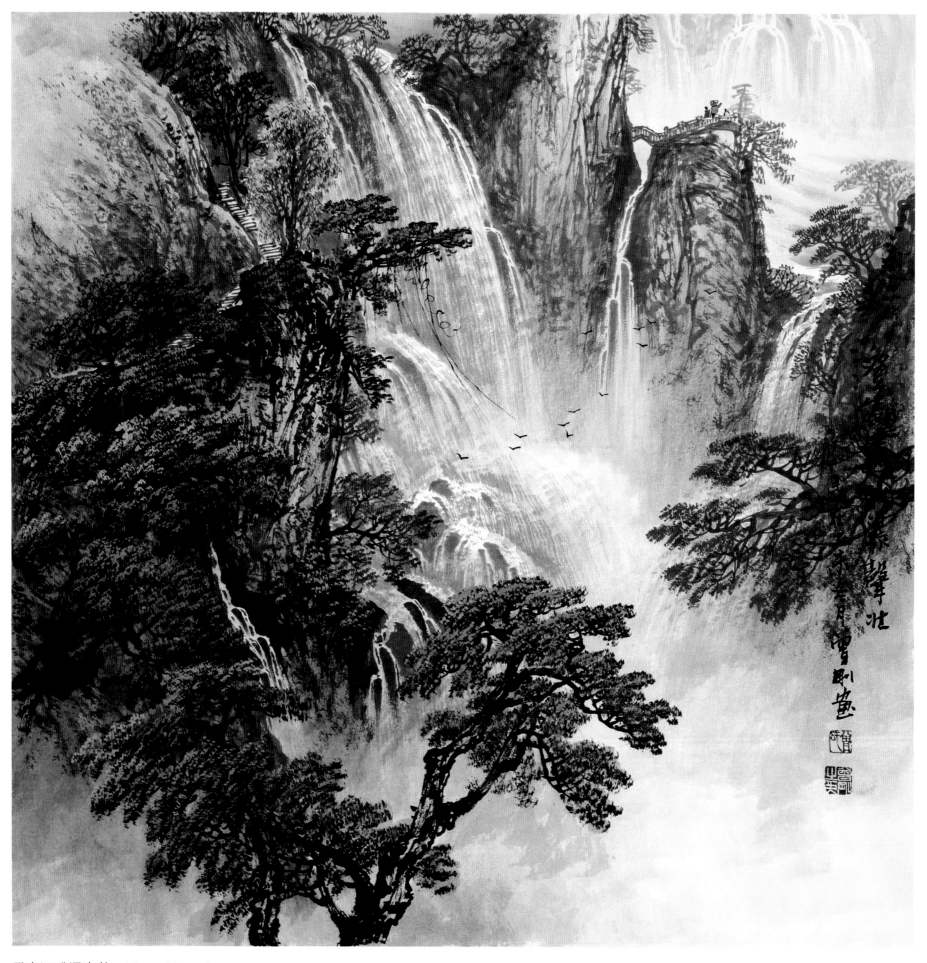

登高远眺瀑声壮　50cm×50cm

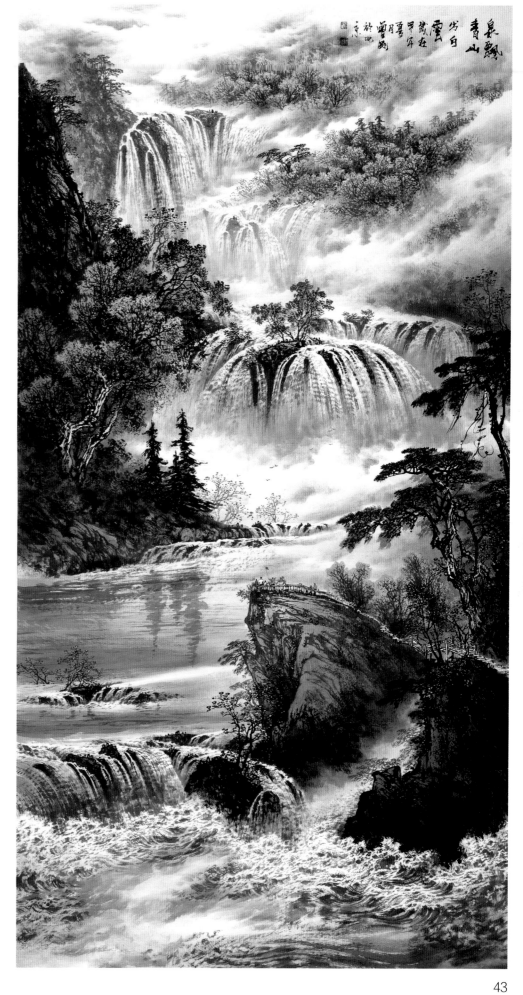

泉飘青山出白云　96cm×180cm

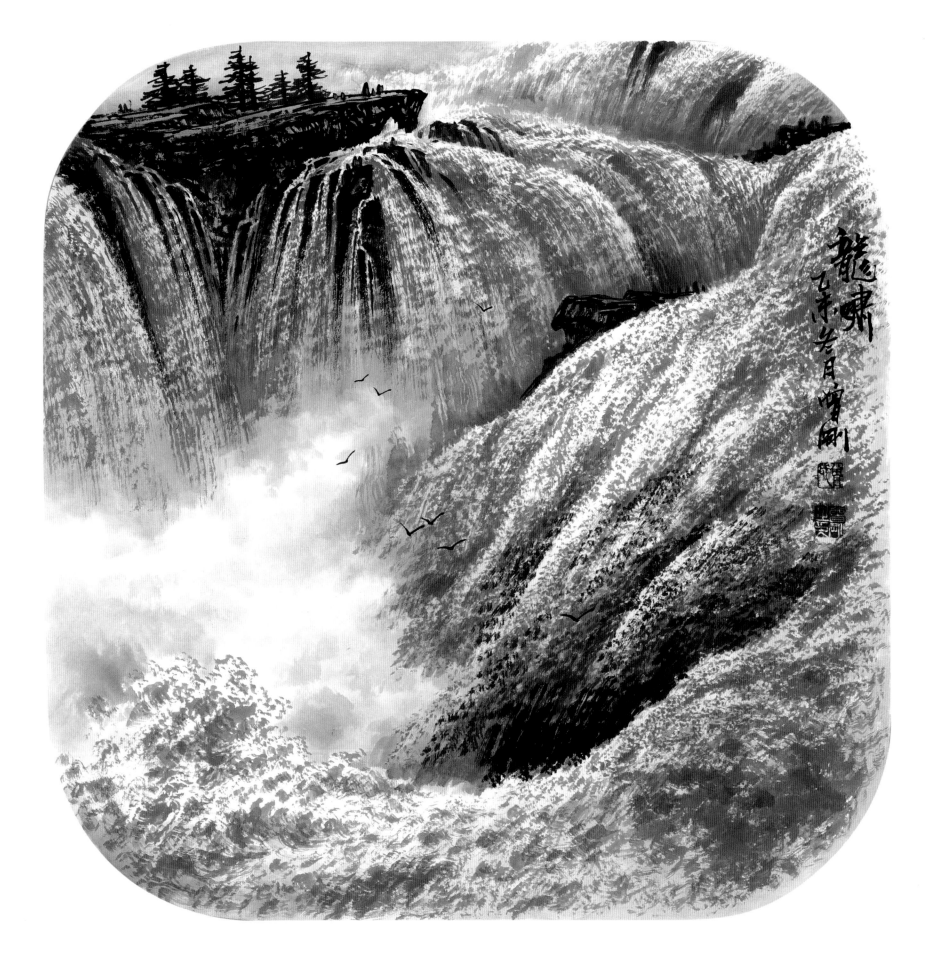

龙 啸　45cm×45cm

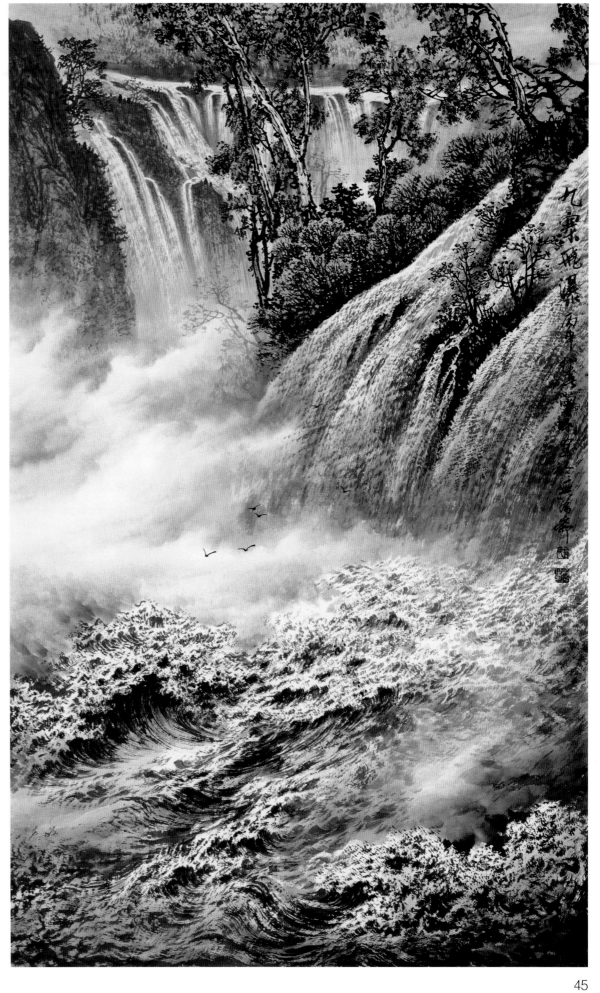

九寨飞瀑　60cm×96cm

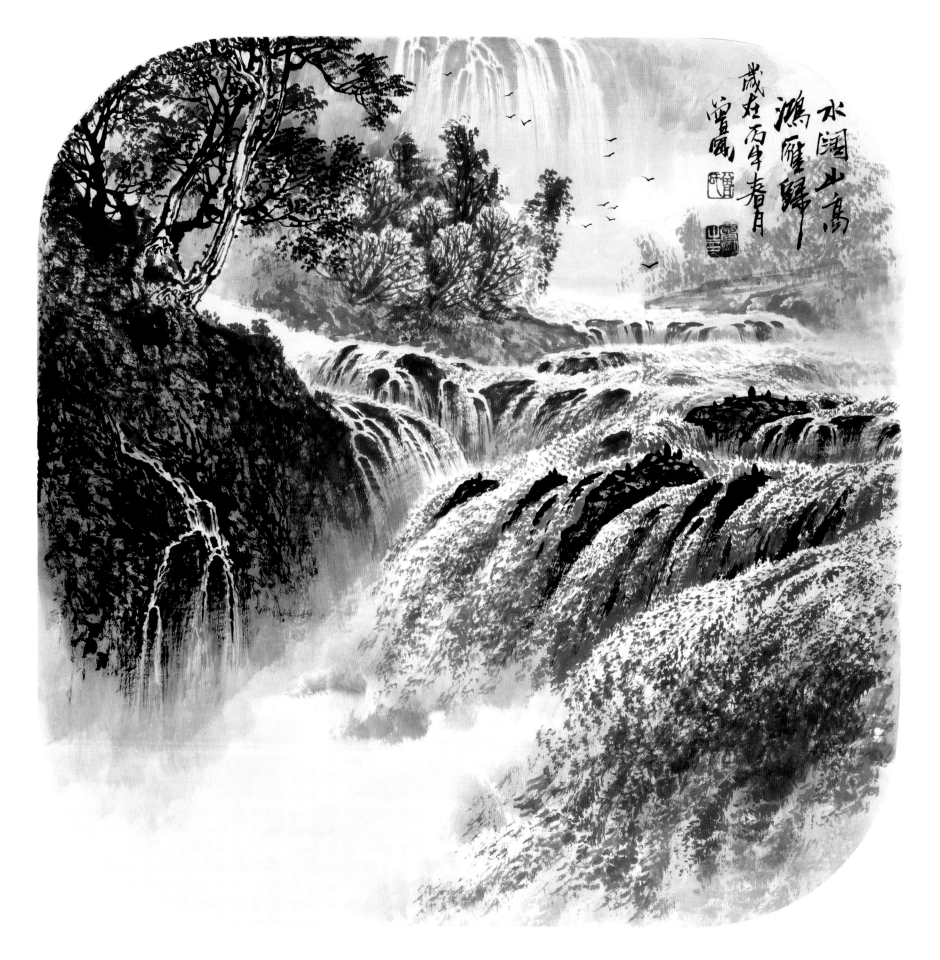

水阔山高鸿雁归　45cm×45cm

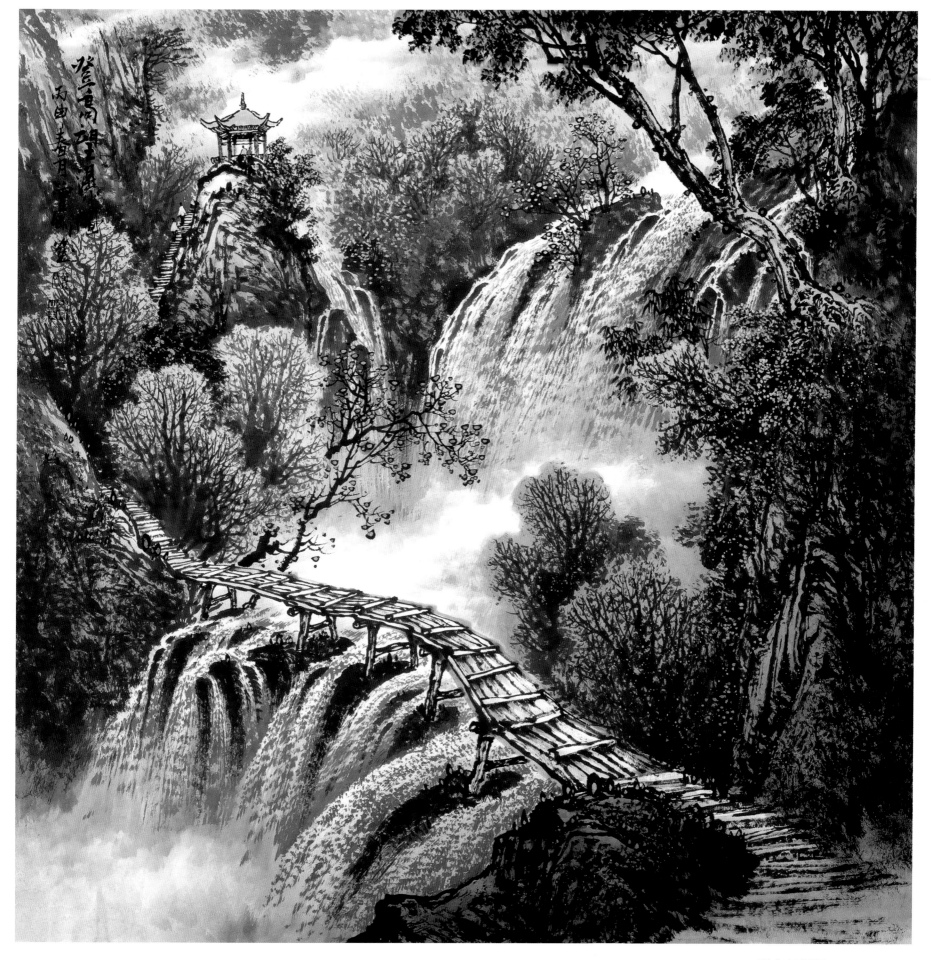

登高望瀑图　68cm×68cm

·后 记·

时光荏苒,我和福建美术出版社结缘已十三年了。回想 2003 年,福建美术出版社沈华琼编辑第一次打电话向我约稿的时候,恐怕所有人都不会想到我和出版社首次合作出版的《曾刚彩墨山水画》至今已 12 次印刷,累计印数达 36000 册。2006 年在全国艺术类书籍销售排行中名列前茅。2006 年,我们又再次合作,出版《曾刚画山石》《曾刚画云水》《曾刚画树木》《曾刚写生选》四本画册,销售也一路走高,五次再版。

2011 年,在沉寂五年后,我又和福建美术出版社再度合作,出版我人生第一本大型画册《曾刚画集》,这是我经过五年的沉淀和潜心研究后精心创作的作品结集。后来又在 2013 年连续出版《曾刚扇面选》《临摹宝典·曾刚彩墨山水》两本画册;2015 年我又涉足画瓷领域,经过一段时间的创作,出版了《山水瓷韵·曾刚瓷画艺术》。这些先后出版的图书,都得到了业界朋友和读者的好评。从 2003 年到 2015 年,我和福建美术出版社已合作出版了 9 本画册,取得了丰硕的成果。

2015 年下半年,沈华琼老师再次邀请我出版《中国画名家技法——新版·曾刚画山石》《中国画名家技法——新版·曾刚画云水》《中国画名家技法——新版·曾刚画树木》《中国画名家技法——新版·曾刚写生选》共四本。这对我来说,难度非常大。由于压力太大,我一度非常茫然,拿起笔不知道画什么,对自己创作的作品完全不满意,仿佛这张构图以前画过,那个技法也不能用,总之完全不知道怎么画了。有一天,我无意间看朋友微信圈,突然看到一个宣传云南的文章,并配了很多漂亮的图片,我一下就被这些迷人的景色吸引了,心想如果到云南去写生,应该能打破目前的瓶颈。我开始了各种准备:搜集有关云南景区的详细资料,精心设计一条云南自驾线路。

于是,在一个冬日的清晨,我一路开车,向云南挺进。路上的感觉真好,迎面而来的是全新的风景,每天经历的都是不同的人文景观,创作的灵感滚滚而来,一发不可收拾。由于过分投入,以至于整个春节都在西双版纳度过,最后因为时间紧迫,才依依不舍地结束了云南三个月的采风行程。这次云南之行,对我来说收获巨大,不仅让我收获了作品,而且还丰富了我的人生经历,让我懂得艺术创作只有走出去,到生活中去,到自然中去,才能体会大自然赋予我们的艺术源泉和不竭灵感。经过这次长途写生,我也总结了很多写生经验,这次采风,我创作了很多比较满意的作品,这些都收录在《中国画名家技法——新版·曾刚写生选》书中,希望这四本书的出版能给读者起到借鉴参考作用,不足之处望各位同仁给予指正。